POP 海報秘笈

（店頭海報篇）

POP精靈・一點就靈

前言

· POP字學系列

　　從POP正體字學至POP海報祕笈,承蒙各位讀者的厚愛支持。促使筆者得更努力地推廣POP教學。

　　一系列課程研發,無非是希望有更多想從事POP工作而不得其門而入的朋友,能藉著更容易的學習方式,來進入這個有趣的領域。

　　POP字學的專門書是作者為了使POP字體有一系統,能更由淺至深地學習,實為POP字體入門者設計的。此系列的書都有完整的字帖範例外更有詳盡的書寫技巧和口訣,其正體字學、個性字學、變體字學、創意字學的基礎架構上,都是保持一定的學習模式,讓讀者可以輕鬆循序漸近地學習。再者POP的海報祕笈系列,更是集合了各種POP的製作範例,由學習海報篇、綜合海報篇、手繪海報篇、精緻海報篇、店頭海報篇、創意海報篇、設計海報篇,都能讓讀者更詳盡的了解POP製作流程與其創意延伸的發展空間。

　　我們秉持著誠懇、虛心和分享的心,希望有興趣的你和我們一同走在POP的創意領域,謝謝您的支持與愛護,我們會更加地努力前進。

· POP海報祕笈系列

·SP讓店面熱絡起來

序

　　本書是筆者多年的SP實戰經驗，將各行各業的SP案例集結而成，將近50個以上的促銷案，希望帶給讀者對SP的認知上有更深的了解，不單只是以單點的角度來考量POP的價值。

　　筆者再推廣POP教育，一路走來，深知尚有許多難處，讓有心從事POP工作的朋友沒辦法很順利地去面對解決，例如：有些人不尊重POP的專業性，以為只是畫畫海報而已，甚至可以用電腦來完全取代之，有些人只認為POP單純的意指海報而已，其實這些都是錯誤的觀念，多元化的POP在賣場扮演著盡職的角色，使得消費者倍感經營者的用心，而帶來商業的利潤。

　　將POP的創意空間推廣至賣場的陳列規劃，單點的POP（Point of Purchase）結集為SP（Store Promotion）是一完整的視覺促銷呈現，把店家的"店格"注入至POP來呈現，和消費者無聲的互動，在店家和消費者之間搭起一和諧的橋樑是SP整體規劃的功能，希望本書能帶給您對促銷的更多創意想法。

<div align="right">簡仁吉于1997年11月30日</div>

·SP帶來超人氣的買氣

目錄

1

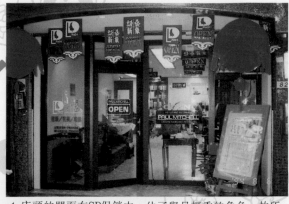

1.店頭的門面在SP促銷中,佔了舉足輕重的角色,故所有店家的門面,應力求熱絡化。

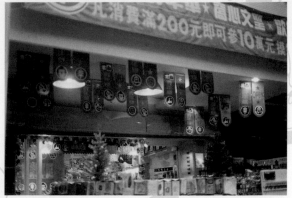

2.吊牌的設計是SP促銷中,最能營造活潑化與氣勢感喔!

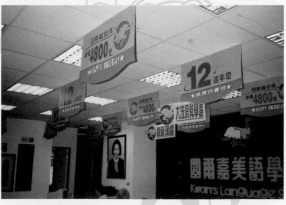

3.在店頭的氣氛營造上,SP的功力是無人所及,配合店格去營造其熱鬧的氣氛。

壹、店頭POP(SP)的理論與實務

- ‧SP的重要性
- ‧POP大集合
- ‧店頭促銷重點的考量
- ‧選擇合適的促銷計畫
- ‧專業SP公司所需具備的條件
- ‧POP推廣中心簡介

4. 店格配合吊牌的設計使其格調再
 次升級了。

5. 一系列的SP促銷,促銷活動更能輕
 易推廣開來。

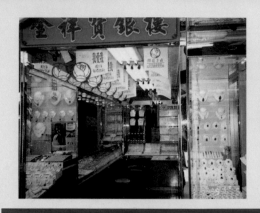
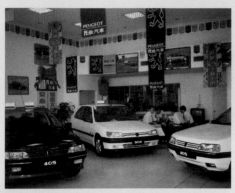

· 利用SP營造出一
家店的獨特氣
質,讓消費者感
受到業者的用心
經營。

在這日益競爭的社會,想要有好的商機是商家絞盡腦汁來創業積,增加客源的想法。而促銷(Sales Promotion)就是必要的手段,然現況中小商家眾多,其基本促銷經費有限,加上很多資源上的限制,如人力不足辦大型活動不易,印刷的量不大,導致平均成本提高…等讓眾商家望之怯步,想想還是保守平實的經營,其實店頭促銷SP(Store Promotion),就是店家最佳的選擇的促銷利器,它營造了整家店的氣氛,讓人為之一亮,更加吸引人,一般店家的基本裝潢並不是經常改變的,然SP則會讓整家店給消費者的感覺為之一新,而且藉此了解店家的用心經營地為顧客做消費性的回饋動作。店頭促銷是一位最佳的店員,機動性非常高,且必須顧及時效性,才不至於弄巧成拙,如已經到了夏天了,店內還掛著新年和耶誕節的吊牌,因而失去其去其意義且令消費者對其印象打折扣,小店頭的促銷是須要臨時性,親切、機動性高的,也是屬於比較小的區域性的活動,所以結合了很多POP媒體來營造出整體SP的賣場氣氛,是店家可以花較少的成本,也可以自己動手DIY製作的媒體促銷手法。

SP效益分析表

SP創造商機 值得推薦

經 濟 面	● 節省銷售的人力資源 ● 節省專業美工人員的人事費用
形 象 面	● 提昇店格 ● 增加員工的向心力 ● 讓消費者認知業者是很用心在經營的
效 果 面	● 樹立店的基本風格和大型連鎖企業抗衡 ● 提高業績 ● 不用裝潢就讓人耳目一新 ● 非常高的機動性

★ POP的大集合

-SP（Store Promotion）

　　從海報、吊牌、標價卡、指示牌、告示牌、標語、旗子…等都是POP（Point of Purchase）的表現，有視覺整體性的統一，才能營造出SP的氣氛來，讓消費者處在強烈的暗示性消費環境中，加強消費者的消費動機產生，所有的POP就像一位盡職的店員，提醒消費者－「來吧！來吧！來買我吧！」或者是有禮貌的店員－「貼心地提醒您，洗手間往那兒走」，雖然是無聲音的告知，卻給消費者明確又感到自在的資訊，如果這些資訊都是由店員負責告知，那消費者一定感到不太自在，反而想離開那囉嗦又好禮的讓別人不知所措的店員，而店員要告知太多訊息，反而適得其反，惹人厭的角色、連自己都討厭，提不起勁來，這會影響到駐店人員的士氣，甚至在業績上就可以反應出來。所以POP扮演了消費者和商家平和溝通的橋樑，可見POP對商家是多麼的重要啊！

　　但是不理想的POP，反而混清視聽，並且讓消費者感到不舒服的視覺污染，標示不明確的POP、言言含糊不清，如本商品7折的標示，放置在不明確的商品位置上，顧客拿得很開心，到結帳時發現沒有打折，或是過了時效性的POP，已經過了新年了，還有新年或耶誕節的吊牌，真讓消費者對商象形象大打折扣，再者POP的陳列狀態，對店家的影響也是非常大的，沒有規劃性地張貼、陳列POP，反而讓賣場感到零亂不堪，甚至所要傳達的資訊也大大降低其閱讀或及效果，在重點的地方放置POP，有集中焦點的效果，如果在走道前後標示所賣的商品，讓消費者很容易找到所要的東西，在賣場內消費者走動頻繁的點，張貼重要訊息的海報或是促銷的主力商品，能讓消費者加深訊息的印象，這些點點滴滴都是我們要考量的問題點。

　　集合很多POP媒體的SP計劃，更是須我們多方面地考慮許多隱藏的問題，當把行銷企劃的概念帶入並有效的執行SP時，但是中小型的商家眾多，要如何承擔那麼多的印刷製品的費用呢？促銷的能力怎麼和大型連鎖企業相較呢？這就是中小型商家更須要運用POP的概念來促銷的原因，商家可以自行製作，也可以請專業的SP公司來製作，不僅可省了專屬美工的人事費用，其POP的機動性和時效性，更可以有多樣化的改變而不再限制於印刷費用專業美工人員的長期人事費用，才能塑造商店的風格，近而提昇營業額，這對中小型商店是一大福音，希望本書能再給您更多促銷的靈感，如果你對POP有興趣也可以參考我們的POP字體系列和海報系列的叢書都是非常精闢地為您介紹促銷的利器－POP。

★ 店頭促銷重點考量

・SP 事前的企劃是
非常重要的，配
合商家的須求和
場地的規劃，都
可以使整家店的
氣勢截然不同。

　　SP(Store Promotion)店頭促銷，在進行此促銷活動之前我們必需做多方面的考量
・決定促銷的主題：開幕、週年慶、節慶、季節性質等的促銷活動並要以什麼型態出
　現，如週年慶（三十而立・誠懇經營）情人節（花語寄情・表心意）。
・決定主要促銷主力：如夏天-海灘用具、開學季-開學用品、畢業季-社會新鮮人的
　化妝組合、上班套裝等，依商家的屬性和利益點來做為主力商品的考量。
・吸引消費者的注意：優惠活動，贈品、集點、摸彩、兌換超值品等。
・集人氣助勢：現場發氣球、現場比賽、試吃活動…等讓店頭人氣很旺來帶動人潮，
　吸引游離、愛看熱鬧的消費者前來嚮應活動。
・會場佈置：營造情境、氣氛不可或缺的一環，須注意佈置媒體的統一性，才能讓人
　印象深刻，主力促銷重點須明顯才能誘導消費者形成強烈的購買動機。
・媒體製作：須考量所須的媒體、數量、材質、預算經費…等。值得留意的是空間的
　規劃，如天花板吊牌的數量得宜，媒體陳列的方式是否耐固，會不會妨礙消費者的
　視線、動線…等細部的考量，才能充分發揮其功能性。

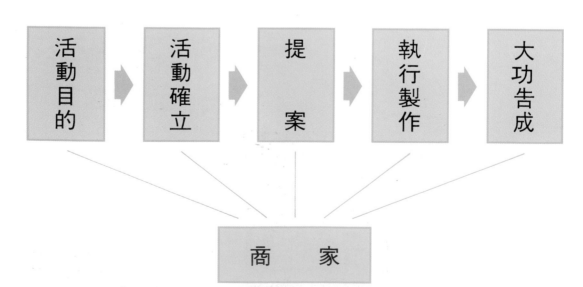

活動目的 ➡ 活動確立 ➡ 提案 ➡ 執行製作 ➡ 大功告成

商　家

每一次的企劃都會商家有密切的關係，必須要有良好的溝通才能圓滿。

SP的規劃流程

1　活動目的
　　・為什麼要辦活動
　　・辦活動會帶來什麼利潤

商家：
景氣愈來愈差愈差
店頭生意可難做囉！

SP公司：別煩惱，讓我們為
您做SP規劃，讓您
花小錢做廣告

2　活動確立
　　・應用什麼手段創造利潤
　　・探討最後的促銷手法

3　提案
　　・活動主題及顏色規劃
　　・媒體展示規劃
　　・質材選擇及估價
　　・製作時間進度表

SP公司：情人節快到了！可以藉
此促銷一下"情侶鞋"，
還有辦一場有異國風
情的販賣會來吸引消
費者的注意

情侶鞋特價

4　執行製作
　　・陳列製作物
　　・負責陳列之善後整潔

5　大功告成
　　・準備創造佳績
　　・賣場煥然一新

11

‧在不同的時候考量店家的促銷方式，是值得多花點心思和商家達成共識。

　　良好的SP規劃須符合執行的可能度而定，如果空有好的構想，沒有適當的配合，效果一定不彰，反而浪費資源，例如舉辦活動須要有相當的人來嚮應，如果事先造勢告知不足，活動要炒熱氣氛也為難，不同的人、事、時、地，適合不一樣的促銷計劃，開幕、週年慶是適合開發新的客戶群培養和穩定基本客源為首，所以開幕多利用免費贈品來加強消費者的印象是不錯的點子。季節性的促銷通常以某特定商品的特價較多，應時應景的意味較濃厚，節慶配合舉辦活動，來炒熱節慶的主題性，是頗讓人印象深刻，而且節慶大都和假日在一起，消費者也比較有時間來參加活動。也是要留意的是特價的商品，可以和供貨廠商取得一協調性來配合活動，才比較划算，繼續購買獎勵的辦法的規定要確切執行，不然消費者會搞不清店家的意思，且太容易得來的獎勵，消費者反而看輕此活動且沒有吸引力，這樣子一來的話，反而事倍功半。

　　如何讓促銷計劃更有效的執行，也得靠駐店人員一起合作達成一定的共識才可以成功，大家齊心地完成SP計劃，能讓參與的工作人員更有向心力，但是事前的溝通，討論也是考驗主事者的應變能力的機會喔！

來店送好禮

耶誕特賣會

★SP活動建議

促銷方式	執行辦法		利益點
贈品	消費性	玩具、T恤（須有購買行為，成本較高，但回收促銷成本機會大）	・提高客戶的消費金額 ・製造客戶的衝動購買慾 ・加強廣告印象及流通性 ・增加廣告的閱讀率 ・在定點（如店頭）可製造人潮
	免費性	氣球、面紙、鉛筆、尺（簡易、成本低，有印廣告，形式同DM，但保留價質高）	
特價		適用於高利益點的商品，（強力主打的商品過季回饋品，或組合式促銷，把附屬商品，一同推銷出去…）	・讓試用者轉為常用者 ・因特價誘導，轉購其他附屬的商品 ・吸引衝動型買客 ・鼓勵大量購買
折價券		可在DM截角或購滿一定金額給下一次折價優待…（採迂迴的方式，強調顧客的主動注意力）	・增加消費的印象及再一次消費行為 ・鼓勵大量購買 ・引起購買動機 ・吸引試用者
繼續購買獎勵		集點卷買二送一，消費滿多少元就可以，以低價再購得某商品。（有相當程度的限制）	・增加消費金額 ・提高短期營業額 ・附屬品消費增加
舉辦活動	封閉式（須消費才有資格）	配合節慶、比賽（包粽子比賽）抽獎、摸彩（獎品要有吸引力）、簽名會、首賣會、試吃活動……結合社區、公益（親善鄰居、增加親和力）……等。	・製造人潮，吸引人潮聚集 ・製造話題性，增加消費者印象 ・回饋性質的活動，增加消費者好感 ・和消費者產生互動 ・增加短期性的業績 ・經費預算比較大，人力資源充足場地臨場控制…須小心執行。
	開放式（任何人）	須事前活動規劃得宜，告示造勢活動須提早並加強，場地、公平性等都得悉心考量不然會有負面影響。	

PS. 聰明的您，也可以想出更貼切有創意的SP點子喔！

憑優待券9折

集滿印花，就可以……

"成功企業家"
新書首賣會

1. 書局內的系列吊牌使用紙與卡典相互配合，精緻感不
失，且加上插圖效果更是活絡。

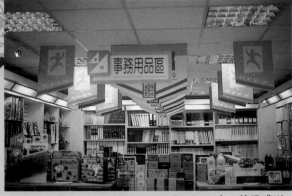

2. 紙與卡典應用外再加上彩色印刷照片，此種質材的搭
配，效果不錯且宣傳能力加強許多。

貳、店頭POP(SP)質材認
識與應用

・基本工具介紹及使用技巧
・卡典希得的張貼技巧
・店頭POP的綜合應用
・店頭POP促銷範例
・店頭POP整體規劃

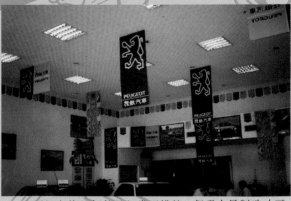

3. 印刷帆布條的氣勢是相當不錯的，但需大量製造才可
減低成本。

18

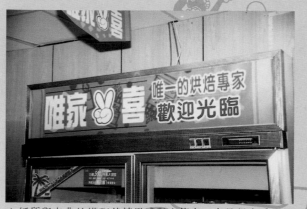

4.紙質與卡典的搭配其精緻感與宣傳力一直是很有看頭的。

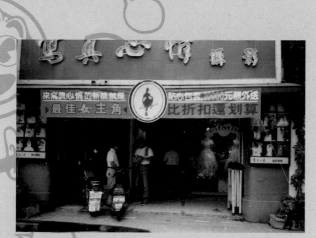

5.展麗板與塑膠帆布條的搭配給人大方且明顯的效果。

6.展麗板與卡典設計的告示牌
，使用年限相當持久，也較
不易造成損壞。

〈一〉 工具篇：

　　工具的選擇與應用是非常重要，選擇良好適合的工具，往往有事倍功半的效果，至如貼粘的工具，可以運用噴膠來處理大面積又量多的粘貼動作，遠比用白膠或膠水來粘貼來得有效率，如何讓各種工具能各發揮所長，是我們必須要事前考量，值得注意的是陳列工具，完成的作品如果沒有靠陳列工具來輔助展示出來，或者展示效果不佳，那麼再好的作品也是白費工夫，仔細考量運用有效率又有實效的工具實在是工欲善其事，必先利其器的最佳寫照。

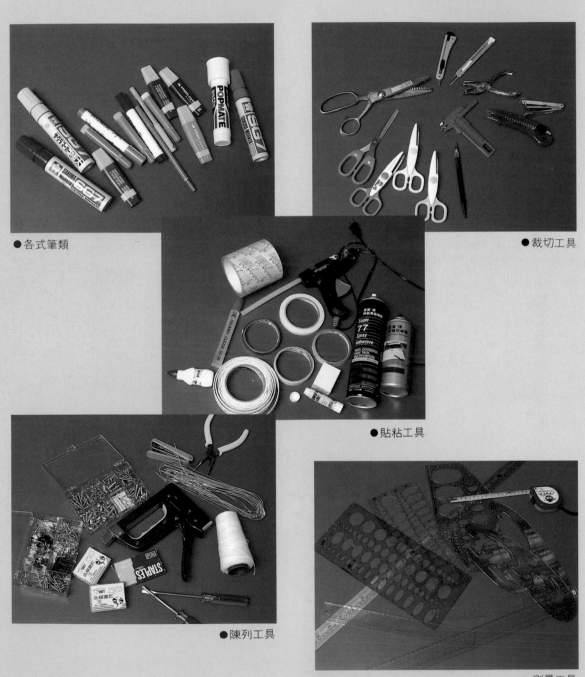

● 各式筆類

● 裁切工具

● 貼粘工具

● 陳列工具

● 測量工具

〈二〉質材篇：

　　合適的質材選擇除了經濟上的考慮，還有展示的效果的表現，長時間應用的POP選擇耐用的質材來展示，反而可以用時間長短來分擔經濟效益，是比較划算的，不一樣的質材應用，展現不一樣的效果，也關係到製作的程序及花費的時間，在完成後，搬運時的考量，也是值得深思的，相信您可以依不同的須要多角度，來考慮所應用的質材是否最符合多項的效益成本多考量。

●各式紙張　　　　　　　　●珍珠板

●紙板　　　　　　　　　　●PP板

●卡典　　　　　　　　　　●豪卡板

●保麗龍　　　　　　　　　●壓克力

〈三〉卡典割字技巧

1. 從字帖內找須要的字放大，或者用電腦打字印出。
2. 影印放大至所須實際大小。
3. 把影印好的字和準備好的卡典釘在一起。
4. 用美工刀割字，交叉處要確實割斷。
5. 先把外圍不要的卡典挑起來。
6. 利用刀尖挑字內的框。
7. 用專用的轉貼膜來轉貼割好的字。
8. 把轉貼膜上的字，貼到準備好的紙張上。
9. 沿著字剪邊，有如加了色框的裝飾效果。
10. 大功告成後就可以，依照自己編排來調整粘貼位置。

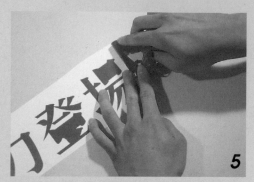

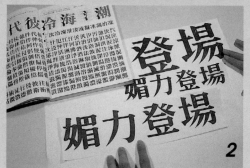

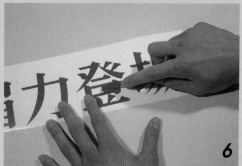

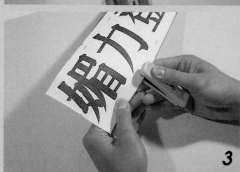

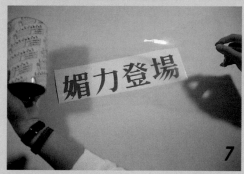

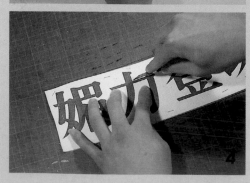

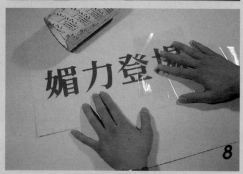

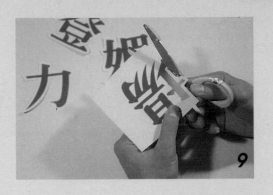

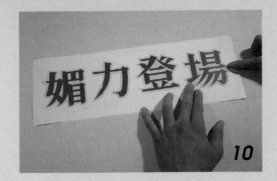

9

10

疊字

媚力登場

分割色塊

媚力登場

加色框

媚力登場

單一色塊

媚力登場

〈一〉紙製品

1. 選擇所需紙張並裁好紙張。
2. 先撕開卡典一小角，貼於定點，準備衛生紙。
3. 貼於定點後，慢慢撕開卡典，利用衛生紙撫平卡典。

4. 利用漸推漸拉卡典的動作，確實做到，其卡典才會貼粘平整。
5. 如有遇到氣泡的狀況，則用刀刺破，撫平卡典。
6. 大功告成。

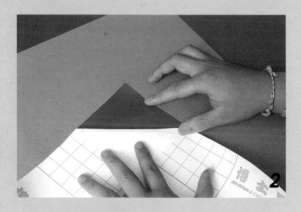

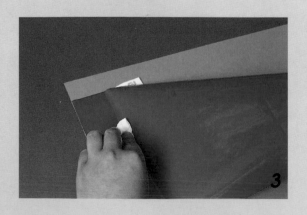

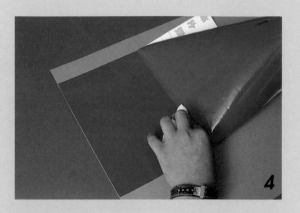

〈二〉 展麗板＋珍珠板

1. 先裁卡典大小，須比展立板更大
2. 先撕開卡典一小角，貼於定點，可以利用尺替代衛生紙來刮平卡典。
3. 慢慢地漸推漸拉卡典，利用尺使其平整。
4. 完成後，將多餘的卡典裁掉，檢查有無氣泡，用刀子刺破撫平。

1. 先裁卡典，須比珍珠板尺寸大。
2. 先撕開一小角，貼於定點，利用溼布來幫助卡典平整。
3. 漸拉卡典，利用溼布漸推平整。
4. 檢查有無氣泡，再利用刀子刺破，就大功告成了。

1. 先在PP板或壓克力上噴水。
2. 裁比PP板或壓克力大塊的卡典。
3. 將整塊卡典撕下來,再由中間往兩旁推粘平整。

4. 用尺將多餘的水擠出。
5. 將多餘的卡典裁掉。
6. 大功告成。

〈四〉玻璃＋綜合應用

1. 先將玻璃擦乾淨噴上水或穩潔。
2. 由中間先貼於玻璃，再向兩旁推平。
3. 用尺將水擠出，如有氣泡貼用刀子來處理。
4. 大功告成。

1. 選擇配色及壓色塊（紙張）
2. 剪字做字形裝飾（卡點希得）
3. 利用副標題來整合畫面（紙＋卡典）
4. 大功告成（運用立可白點）

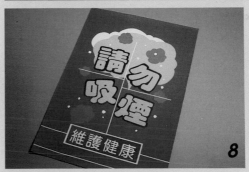

三、店頭POP的綜合應用
(一)紙與卡典的海報應用

　　卡典在店頭廣告市場中是較為被廣泛應用的，它的效果常常能使店頭賣場也好，使用者也好，都能很容易去營造他想要述求的效果，而且他與紙張來做搭配的效果也很強烈的表現出它的特色，所以也一直是大眾所喜好與愛用的。

　　卡典可利用電腦割字與放大剪裁來選擇使用，使用電腦割字，所達到效果會比手剪裁來的精緻，而現在電腦割字，也快速的成長在此時越來越普及方便。紙張與卡典的搭配是屬於比較低成本的，可塑性也相當的強，但他的缺點，在於他的使用期間比其他的質材要來的短，較容易因外來因素造成損壞，故使用者應考量各種因素，來選擇最適合的質材。

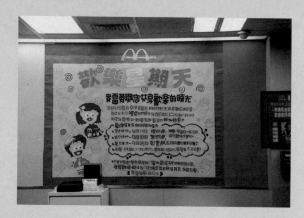

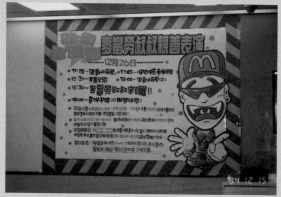

2. 利用廣告顏料上色的插圖與卡典和手寫的海報做搭配，給人另一種氣勢的感覺。

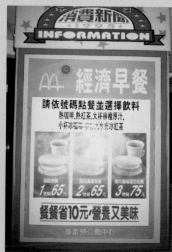

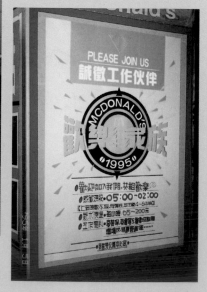

1. 由剪貼式的插圖配合手寫字體的SP海報，來營造那熱鬧活潑與生動的氣氛效果。
3. 由卡典配合幾何圖型構成的海報，使人有進一步去了解此單位之基本訴求與精神，且具美式之風格。

4. 照片式插圖也是相當實用的一項技法，給人能夠很清楚且輕易明瞭表達的項目，此為較能夠表達出店家的推薦與方案。

5. 設計式插圖最具設計感與高級感的海報之一，給人為之一振的感覺。

(二) PP板與卡典的海報應用

　　PP板搭配卡典來使用也是相當好用的質材,它的質材相當輕,質感要比紙材來的好很多,也已慢慢取代壓克力的趨向,不過它的使用期限並沒有壓克力來的那麼長久,在價錢的考量上要比壓克力便宜很多,且輕便沒負擔,加上又防水又防油,所以不容易弄髒,故是使用者相當獨鍾的一種質材選擇。

　　PP板給人比較高級的感覺,在剪裁時很方便,而壓克力卻是相當費時,最重要的是它也可以作出壓克力的效果喔!但不像紙質材料一樣容易髒而不能清理。

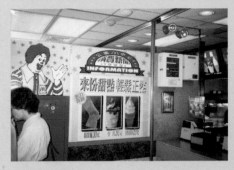

1. 壁式海報利用PP板加以製作,給人煥然一新的感覺,且效果與壓克力相差不遠喔!

4. 也可運用卡典來做插圖的套色,此種技法與PP板所構成的效果也是有相當的評價。

2. 也可利用PP板多色的特點,去做底色變化以達成各種多變的效果

3. PP板也有重複撕貼的功能,這是紙質材料所不能及的。

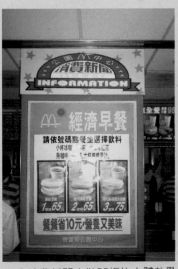

5. 在消費新聞上做PP板的立體效果,也有另外的特別效果。

6. 使用PP板製作成活動看板,也別具它的風格。

（三）展麗板與卡典應用

　　它與PP板一樣，慢慢的去取代壓克力，因壓克力成本較高，且可塑性低，所以除非必要才會去使用它，展麗板本身具厚度可以做出立體空間上的變化，這樣一來店頭風格一定別具風味，它的價格也比壓克力來的便宜很多，可塑性也強，質材也輕，不過它必需要與卡典來做搭配，使用其它的質材和展麗板做配合的話，會使得整體的感觀上變的很粗糙，搭配卡典的話，他的效果就能180度的大轉變，是較高級搭配一種，且它能夠持久的使用，最重要的它還可做造形，以達商家所訴求的商場氣氛。

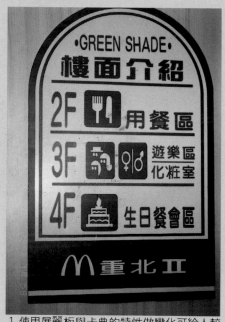

1. 使用展麗板與卡典的特性做變化可給人較精緻的感覺

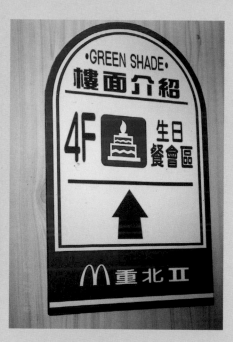

2. 展麗板所構成的區域指示牌加上圖形上做變化，給人清楚的資訊，也讓商家的每個樓層，做個有規律的區別讓人很清楚的了解，場地的規劃。

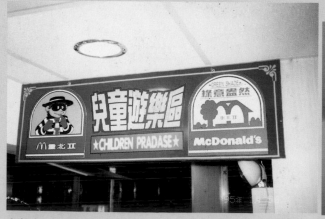

3. 加上一些插圖來訴求每個特定的地方明確營造氣氛與活絡的感覺，展麗板的立體感也讓人更有說服力。

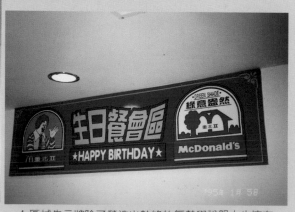

4. 區域告示牌除了營造出熱絡的氣勢與說服力也擁有美化的作用，告訴大眾此 地的特點訴求。

(四)壓克力與卡典的應用

　　壓克力的材質是比較好的一種,但它的可塑性較低,不能夠很容易的去製造出想要的造型,必要時一定得找廠商來做裁割,所以若非需要否則可拿PP板或展麗板作替代,壓克力的成本效益比較低,但是他所營造出的效果要比之前的三種質材來的好很多,且能永久不壞可重覆使用,PP板沒有像壓克力永久不損壞的功能,PP板只限於黏性較不高的紙張張貼,撕下時不損壞外,卡典撕下時會造成PP板的破損,在壓克力與卡典配合時應使用霧面卡典比較適合,倘若使用亮面會有比較粗俗的感覺,但玻璃時則盡量使用亮面卡典,因為亮面卡典黏性比霧面來的低,撕下後比較好清理,招牌也是使用亮面較適合,因他的透光性比霧面來的好,所以使用者應考量述求重點與使用場合,再來使用質材的種類。

1. 壓克力給人一種精緻且高級的感覺,再加上一些插圖與形象的推銷,也能給人另一種感受。

2. 利用壓克力製作而成的區域告示牌,風格與效果能達到最好的效果。

4. 具設計風格與精緻感,營造氣氛與熱絡的效果都是壓克力的好用之處喔!

3. 用它來做成櫥窗也能夠很輕易的製做出想要的效果,再利用可愛的插圖與飾物,來吸引消費者的注目喔!

(五)櫃台POP

櫃台POP是商家在推銷商品時,具舉足輕重的角色喔!它能提高消費者臨時購買慾,使消費者選擇性更強,這樣一來可使交易時間縮短,以便利消費者及讓公司創造更多利潤,它也能夠促銷其它特別商品,讓消費者購買慾大增,且它的簡單俐落讓人很快速的明瞭所要表達的意境,所以它也是很重要的宣傳海報喔!

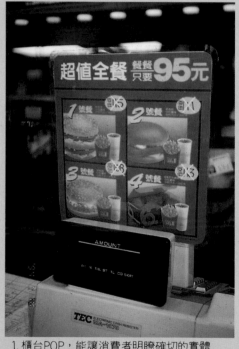

1. 櫃台POP,能讓消費者明瞭確切的實體

2. 使用可愛的手繪插圖能製造出它的趣味感,也可吸引小小消費者的購買慾望喔!

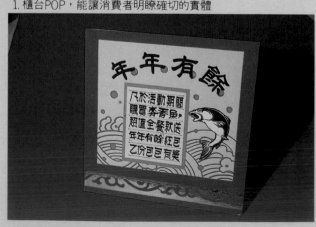

4. 製作成中國風味的櫃台POP,也是一種耐人尋味的一種設計風格。

3. 配合手寫字體與插畫再加上外框的造形變化,更有活潑感與親切感。

(六)燈片POP

燈片POP常常是配合卡典，來做變化與設計，它的精緻感是較高的一種，它的說服力相當具成效的，且它能營造出相當不凡的氣勢且乾淨，他也有吸引目光的強烈效果，所以也是食品業的愛用者，因它容易達到他所想要的效果。

在顧客方面也能快速明瞭自己所想要的東西，它是氣勢較高的做法，讓整個外賣場顯得更大方，視覺上更強烈表達了公司之推薦與訴求，是強力推銷的做法之一。在費用方面較為昂貴，但它的後續使用可做燈片的替換，使用年限也較久，故它的投資也是值得的，所以也是值得考量的方案之一。

1.利用燈片加上可愛的造形插圖都使用卡典來配合能吸引小朋友的目光喔！

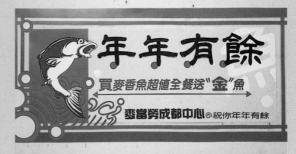

2.較大型的燈片，能給大家有很震撼的效果，抓住人群的目光，不讓猶豫的消費者流失掉喔！

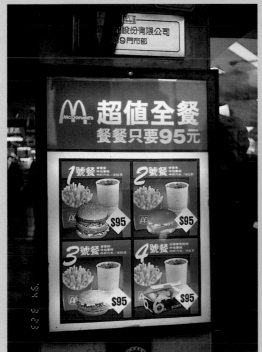

3.選擇寫實插圖配合外框的搭配，使架構更完整。

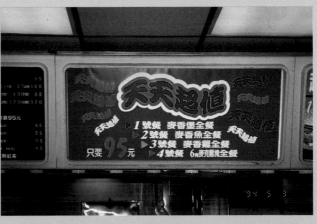

4.燈箱中的實體照片讓人覺得更美味，更有購買慾望喔！

(一)快樂兒童餐

　　快樂兒童餐訴求的對象在於小朋友身上，勢必製作之前應選擇他們所感興趣的主題，活潑生動卡通插圖作配合，可以讓他們在此目光流連於此，便能達成推銷的效果，要達到活潑熱鬧的氣氛可利用很多技法，來使海報各有風格與趣味感，所以質材的選擇也相當重要的，且主題也必需是針對兒童之心理來設計，使他們提高興趣與注意力。

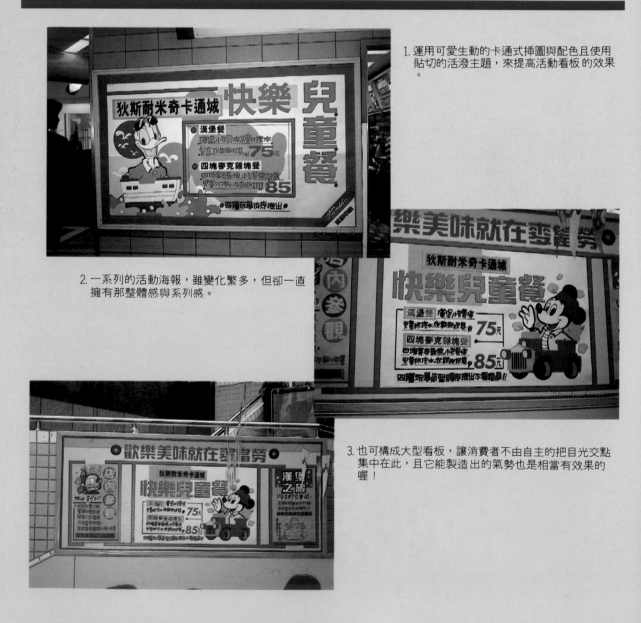

1. 運用可愛生動的卡通式插圖與配色且使用貼切的活潑主題，來提高活動看板的效果。

2. 一系列的活動海報，雖變化繁多，但卻一直擁有那整體感與系列感。

3. 也可構成大型看板，讓消費者不由自主的把目光交點集中在此，且它能製造出的氣勢也是相當有效果的喔！

（二）徵人海報

　　徵人海報是最容易在外場看到的，也是最常使用的，它利用不同的技法，來提高當時訴求，也可利用麥克筆的技法或卡典的相互應用，也能夠很有效的提高整體性，運用插圖來做變化，提高他的活潑性與熱絡感，不同的材質所製作出來的海報其風格也大不相同，可依自己需要與訴求來挑選自己所需的材質，才可提高此報的務實性。且徵人海報通常都是給人一種清新健康的感覺為訴求，讓有志的青年嚮往此工作環境。

1. 可愛插圖創造出那可愛的趣味感。

2. 使用卡典配合插圖來提高其看板之精緻感

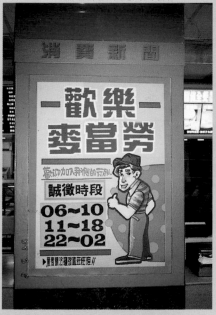

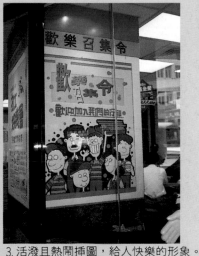

3. 活潑且熱鬧插圖，給人快樂的形象。

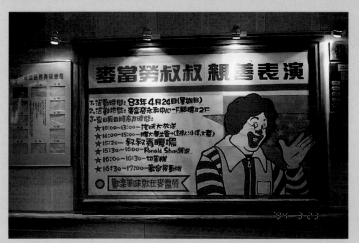

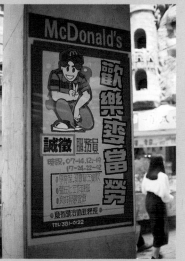

5. 活潑插圖與卡典字體相互應用擁有其美感喔！

4. 使用卡典配合形象的推銷〈插圖、公司名〉來達成良好形象的樹立。

(三)超值全餐

　　利用插畫的不同技法來呈現出不同風格，與趣味感來達成相同效果與訴求，不同尺寸與編排方法，給人的視覺觀另一種感受。

　　裝飾技法，可以讓插圖的精緻更高，更有活潑性，使它的說服力更高，再加上其他材料與要素來配合，使整體性更高呢！不同的尺寸可以給人不同的氣勢與活潑生動感覺喔！

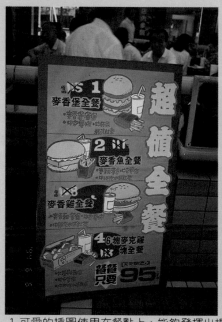

2. 插圖上使用不同的技法，來製造出不同的風格，加上色塊後更能凸顯其效果。

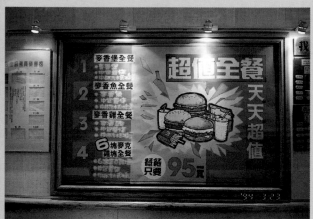

1. 可愛的插圖使用在餐點上，能夠發揮出提高消費者購買慾望。

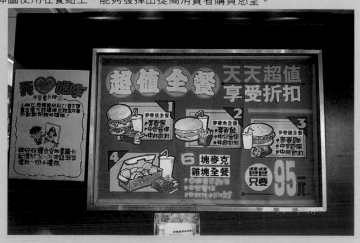

3. 在消費看板上，利用單點介紹與插圖編排，使插圖跑出底框也是很好用，也有它特別風格。

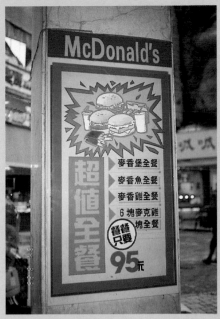

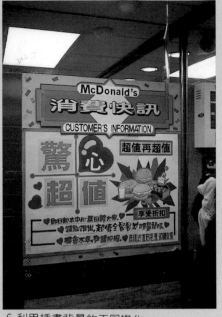

4. 可在尺寸上編排上與裝飾上做技法的變化，與壓
色塊的方法來使組織更完整。

6. 利用插畫背景的不同變化，
能讓插畫有更多變化更活潑。

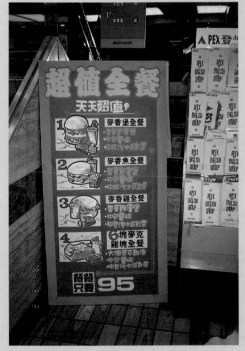

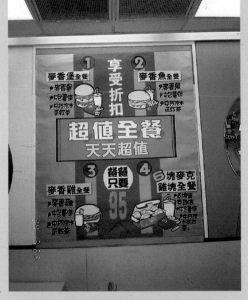

5. 利用背景來使插圖更能凸顯出來，
使插圖的活潑性更高了。

7. 插圖與主題的的強力推銷，與形象的建立，
可讓人有說服力的感覺。

五、店頭POP整體規劃
(一) 海報規劃(成都店)

　　依商家所訴求之精神,給予它所想要求的特色,也讓它樹立屬於自己的風格,來做整體性的設計與規劃,使用不同技法與編排,使海報的宣傳更多元化更精緻有效益,使整個賣場有活絡的效果,讓自己的獨特風格深刻的烙印在顧客的心中,使人更願意多停留在此地一會兒,這樣一來所獲得的利潤就會更好。一系列的宣傳規劃佈置,給人一股股強力震撼的推銷效果喔!一套很有規劃的設計,給人有一種專為他們所設計一連串方案的感覺,這樣一來可以讓他有種窩心的感覺,讓他們對我們的印象更加深刻。

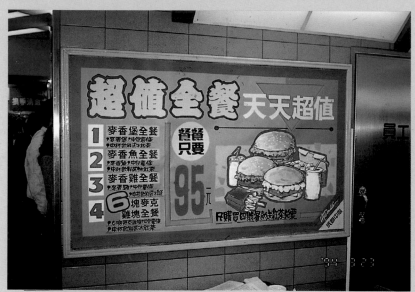

1. 海報設計出的成品陳列之地點,應該設於各個不同地點的明顯處。

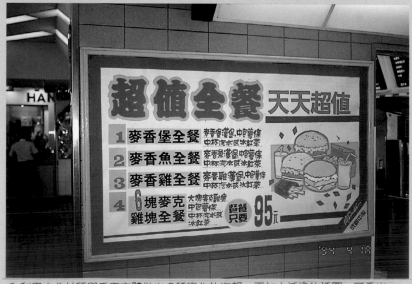

2. 利用卡典材質與手寫字體做出多種變化的海報,再加上活潑的插圖,可秀出另一面的風味。

3. 使用的主題與插圖做相互呼應，是一個常用的手法，給
　人較大方的感覺。

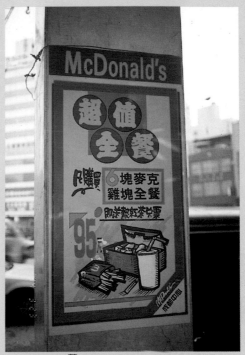

4. 單點的推薦海報是賣場上不可或缺的角色
　，清晰易懂。

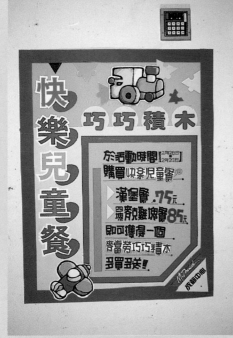

5. 運用可愛的小插圖與幾何圖形來使整個版
　面更具活潑化。

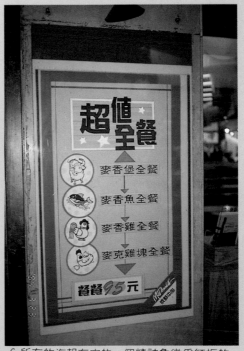

6. 所有的海報有它的一個精神象徵為紅框的
　律定與右下角的三角形之形象推銷。

7. 在主標題作字形的變化與設計，提高了設計感與趣味性。

9. 運用點綴底紙的方式，使看版更豐富，架構更穩定。

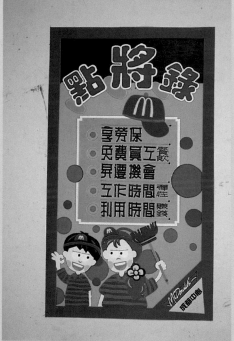

8. 插圖上做廣告顏料重疊法，可使插圖更有立體感與親切感。

10. 使用造形式的人物插畫與字體變化，讓整個版更加生動活潑。

(二) 整體規劃(慶城店)

　　一家賣場做整體的規劃必需考慮很多因素來使得此家賣場具高度的設計意味，且具有相當特色與風格的店，讓顧客擁有另一感官的視覺享受。

　　再設計之前應先考慮到本商場所營業的場所、地段、特色、訴求、消費層次、裝璜與顏色，再來考量它是適合什麼樣的規劃與設計，便能很容易的去設計出自己與商家所想訴求的感覺。當場所與地段不相同於其它家時所製作出的效果也是截然不同的，因為場所與地段不同時，消費群也會跟著不同那所訴求的地方也會跟著不同，所以設計與規劃也會不同的感受喔！因慶城店位於高級商業區，故消費者皆是上班族居多，店內風格應提高其設計感。

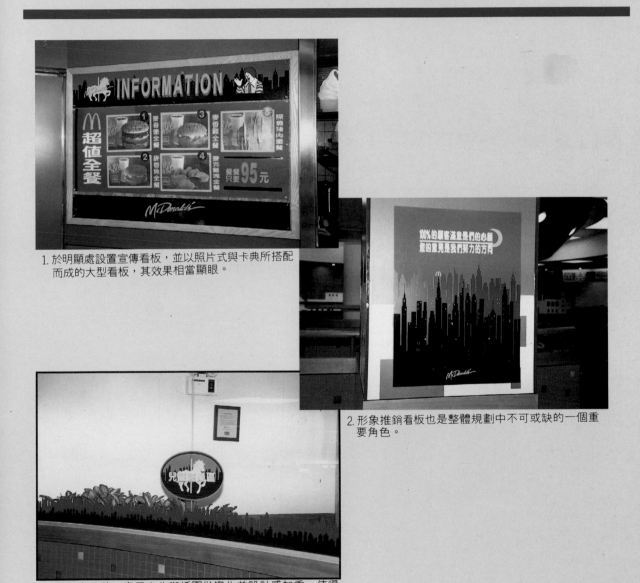

1. 於明顯處設置宣傳看板，並以照片式與卡典所搭配而成的大型看板，其效果相當顯眼。

2. 形象推銷看板也是整體規劃中不可或缺的一個重要角色。

3. 區域告示牌，應用卡典與插圖做變化並設計感加重，使得效果有不同的感受。

4. 在門口的上方,使用卡典製成的形象推銷,
 也是烙印在消費者心裡的好方法 之一。

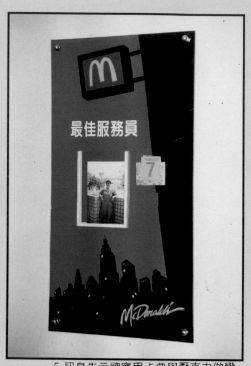

5. 訊息告示牌應用卡典與壓克力做變
 化,更能突顯其精緻感。

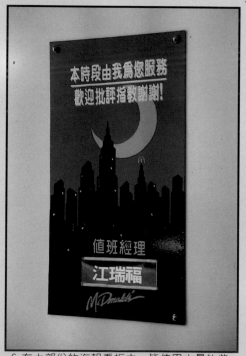

6. 在大部份的海報看板中,皆使用大量的紫
 色,來做整家一系列的規劃與搭配。

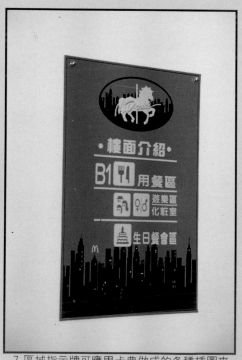

7. 區域指示牌可應用卡典做成的各種插圖來
 製造它的精緻感。

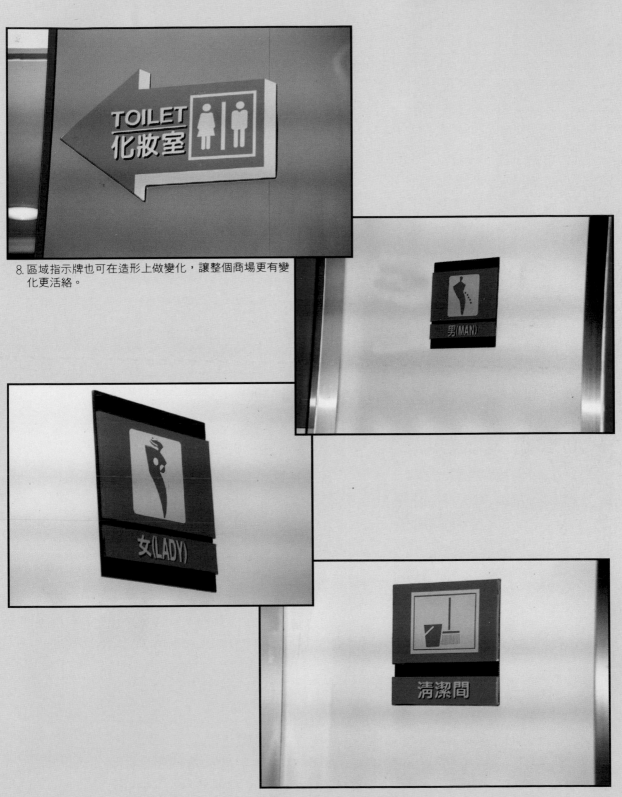

8. 區域指示牌也可在造形上做變化，讓整個商場更有變化更活絡。

9-11. 區域告示牌運用壓克力與卡典做同系列的造形與變化，讓人更有系統與設計的感覺，再加上插圖的設計，便有更高級的感覺。

（三）整體規劃（蘆洲店）

　　蘆洲麥當勞使用鏡面玻璃來做為此店之特色與氣氛的營造，讓人眼睛有為之一亮的感覺，也會給人有種較乾淨與採光良好的感受，也因本店位於交流道的附近，故其訴求以汽車為主，在大部份的海報看板上皆有此表徵，讓此類的顧客皆有賓至如歸的感受喔！

　　其它的配置如展麗板製成的遮陽棚與插圖，其它區域來做搭配，也可製造出另一種感覺。

1. 形象推銷運用人物的插圖來提高兒童的興趣，也是一家店內重要的行銷策略。

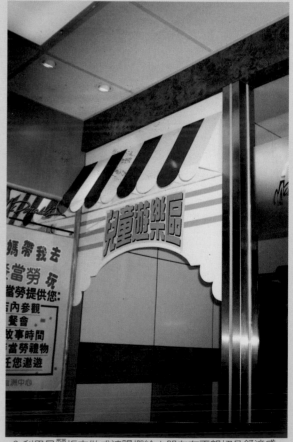

2. 利用展麗板來做成遮陽棚給小朋友有更親切且舒適感，且用卡典與造型後的展力板規劃出另一專屬區域，使他們更為流連忘返的感受喔！

3.大型的活動看板，使用海報來做呼應，
並凸顯其形象看板，給人另類的感覺。

4.區域告示牌在鏡面玻璃上，提升了更高級的配置。

5.形象推銷在鏡面玻璃上的效果更為強力且
高級！

6.訊息告示牌把兩面放置一起，也可製造出
它的氣勢。

7. 可愛的插圖海報做搭配是不可或缺的重要佈置。

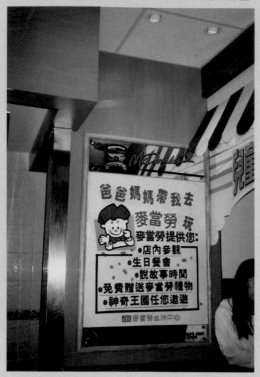

8. 海報再搭配變體字來變化，更有達到意境的效果。

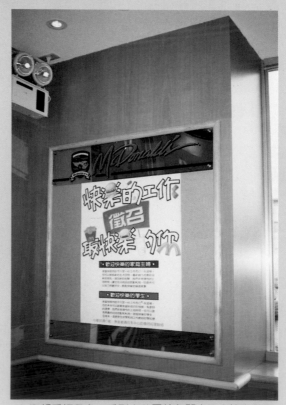

9. 海報看板具有一系列之共同特色即上下方皆有鏡面玻璃做呼應，一個很整體性與系統性的規劃，讓人感到有所規模喔！

（四）整體規劃（新莊中港店）

　　新莊中港麥當勞，其訴求在於給消費者一個健康、陽光、新鮮、活力的感覺，讓他們擁有一個舒適的休憩的生活環境，在消費時也能同時體會到店家的用心，那種陽光般的感受，使人能夠盡情的在此環境下享受與放鬆自己的心情。

　　此家賣場使用了不同質材來營造其效果，再配合各種技法與設計讓此家整體性的感覺更夠且變化更多，設計感更濃厚。再加上本店象徵圖案一系列的配置，那種更專業化的感受是別家店不能給予的。

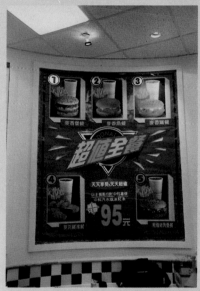

1. 使用九全開的超大型海報給人相當震撼有說服力的感覺。

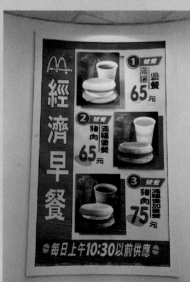

2. 五全開的巨型海報再配合照片來做廣告，它能達到很不錯的效果喔！

3. 形象佈置也可在櫃台處。

4. 環境的佈置盡量讓人有一系列與整體性的感覺。

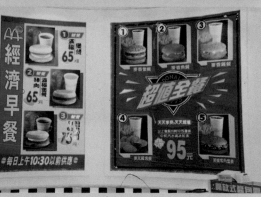

5. 巨型照片推銷海報氣勢相當非凡。

6. 在室外的活動看板是吸引客戶強而有力的佈置之一。

7. 活動看板的形象廣告使用卡典並配合些許
插圖，給人親切感。

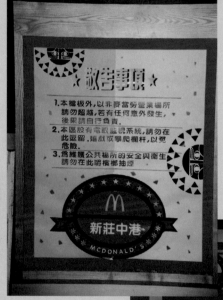

9. 告示牌上也是不脫離
表徵圖案，此種形象
推銷也是強而有力的
。

8. 使用卡典與紙質材料製成的精緻幾何圖形海
報再加上玻璃外層來做保護，給人更高級的
感覺。

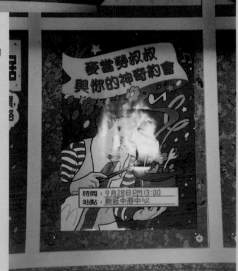

10. 印刷式海報配合戶外式看板，也會有很
好的效果。

11. 在入口處張貼玻璃卡典告示牌，整體性的訊息
　　給人很明確指示與提示喔！

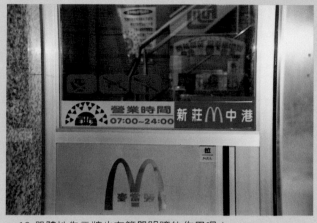

12. 單體性告示牌也有簡單明瞭的作用喔！

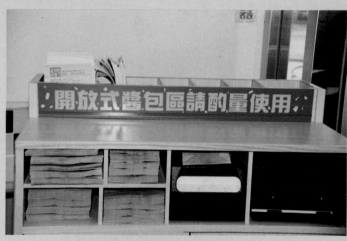

13. 告示牌的使用範圍相當廣
　　泛，使用於醬包區的告示
　　牌其明確的告之了消費者
　　注意事項。

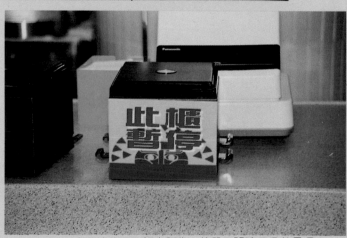

14. 櫃台的小告示牌使用PP板來製作，簡單且明瞭且具效果喔！

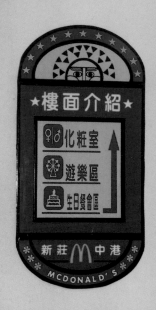

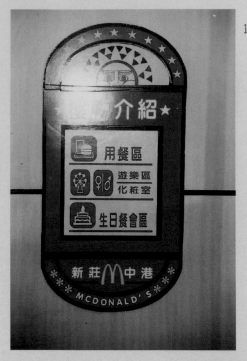

16. 在造型上變化外，運用可愛插圖且不跳脫本店表徵圖案，可說是一舉數得喔！

15. 配合外框變化來跳脫它較死板的造型。

18. 在訊息告示牌做表徵圖案的變化與裝飾，其配色方面也不脫離標準色，使整家店的架構更加穩定喔！

17. 訊息告示牌使用PP板與卡典作搭配，並且做各種的裝飾讓此看板更豐富、更有看頭。

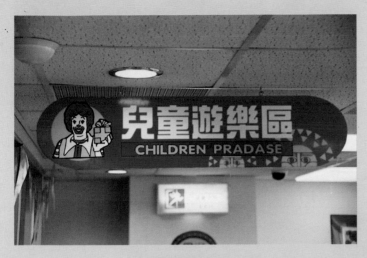

19. 在特定的區域設定明顯告示牌,使消費者輕鬆輕易找到定點,此種貼心的告示牌是很重要的。

20. 此區域告示牌,使用展麗板來製成其外型,再配合卡典與插圖套色,給人很強眼的感覺。

21. 在背面也同樣的做出其效果,但多出了黑色色塊震住讓它更穩定再加上些許的裝飾效果更佳。

22. 區域告示牌一樣使用表徵本店的造型做一系列的變化，有系統的規劃，另一種的氣勢的營造。

23. 在指示文中做裝飾圖案，讓人感覺不馬虎且精緻。

24. 區域指示牌可把指示方向在配置的地方做變化。

25. 此指示牌使用展麗板與卡典搭配使其高級感更加足夠。

26. 在各個指示牌中的插圖可力求變化，不應太過死板。

卡典希得功能分析表

名稱＼內容	黏性	價　格	屬　性	功　　　能
亮面 卡典希得	較差	20-30元 (90×30)	透明	需張貼於白色壓克力，才能顯現出原色，適合一般招牌即壓克力製品。
			不透明	大量應用於玻璃櫥窗或指示牌應用，因黏性差、不適合貼於紙張，易掉。
霧面 卡典希得	良好	35-50元 (90×30)	不透明	美工設計專用，色彩豐富，容易搭配，質感非常好，可張貼於各種質材，陳列效果頗佳。
特殊 卡典希得	中等	90-150元 (90×30)	亮面、霧面 （金、銀、不透明、螢光）	由於質材特殊，價格為一般的3倍以上，屬於高級的卡典希得，可張貼於各種質材上。
質材 卡典希得	良好	35-150元 (90×30)	不透明	價格高低不一，建材行較低，美術社較高，有各種紋路，木頭、岩石、金屬……等，是木工專用，可張貼於各種質材。

特殊質材分析表

名稱＼屬性	價格高	價格中	價格低	質脆	質厚	質薄	怕濕氣	怕高溫	易加工 （塑形）
有色卡紙		●				●	●	●	●
瓦楞紙板		●				●	●	●	●
泡棉	●					●		●	●
美國卡紙	●				●		●	●	
白板紙		●	●			●	●	●	●
珍珠板		●	●			●	●		●
保麗龍			●	●	●	●	●	●	●
ＰＰ板	●					●		●	●
展麗板	●				●				
壓克力	●			●	●				

一、SP的三大類型 ●開幕、週年慶

　　屬於商家本身的主要行事的SP促銷，就像公司的生日慶祝會一樣，一方面讓顧客更覺得商家的用心，一方面也讓顧客了解商家貼心的回饋，讓顧客參與商家的歡喜慶祝活動，藉此宣導公司的服務理念和CI系統的加強印象，讓消費者更深刻地記住，這一家店的用心經營，以達到加深商家形象的效果。

SP事前計畫

種　　類	開幕・週年慶		
定　　位	公司本身行事曆的促銷活動		
機 能 性	強調公司本身的CI，加強公司形象		
使用期限	以1個月到1個月半為限		
材　　質	長時間的基本POP要用耐使用的材質如告示牌		
促銷媒體	吊牌、海報、標價卡、指示牌、告示牌、標語、帆布條、旗子、氣球、DM…		
促銷主題	溫馨開幕（開幕）	房屋・醫生（建材行開幕）	6年團結慶（6週年慶）

象徵圖案VS基本顏色

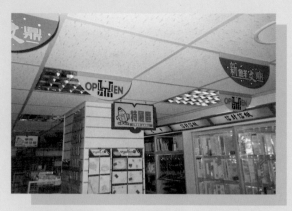

●書局新開幕

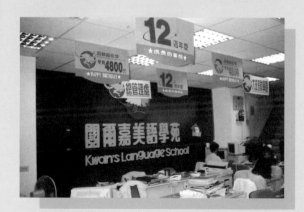

●美語補習班12週年慶

●麵包店重新開張

58

吊牌

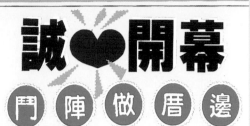

告示牌

海報

玩具熊 329元

價格卡

指示牌

59

●季節

　　季節性的促銷，主要是要營造出季節的感覺提醒消費者季節的到來是否須要消費些什麼，並加強店面整體的氣氛營造，貼心地為消費者留意季節性的商品，吸引其消費，如夏天到了！海灘用品特價活動…等，以氣氛喚起消費者的消費行為產生。

SP事前計畫

種　　類	季節		
定　　位	順應季節氣氛營造，也可以是開學季或暑假		
機 能 性	營造店頭氣氛，藉機促銷應時產品		
使用期限	以1個半至2個月為限，須留意中間有穿插節慶		
材　　質	依預算而定（紙張、卡典西德、紙板…）		
促銷媒體	吊牌、海報、標價卡、指示牌、告示牌、標語、帆布條、旗子、氣球、DM…		
促銷主題	呱呱一夏（夏天）	開學了（開學季）	秋豐時刻（秋天）

象徵圖案VS基本顏色

●秋季體育用品展

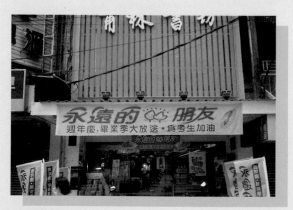

●畢業季販賣會

●春天讀書計劃

吊牌

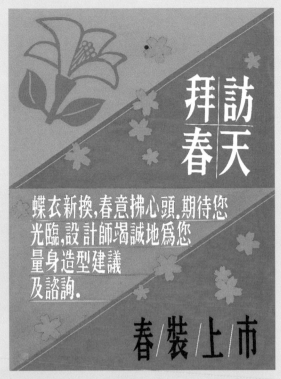

海報

價格卡

告示牌

指示牌

二、SP促銷媒體的設計規劃

(一)開幕篇(美髮業－捷登美髮)

　　捷登美髮業是開幕促銷中的例子之一，因美髮業大部份的消費者居女性較多，故在表徵圖案中選擇較能代表她們的象徵圖案，故以玫瑰花為主，且在標準色中以較柔和的色系，來配合整體的規劃，使人有另一種的美感與舒適感。

　　利用一系列的強烈攻勢，強力推銷給消費者，使得消費者很清楚的了解到本店的開幕系列活動，使得他們印象烙印在心坎底，這也是開幕促銷所能達到的效果。在主標題的選擇，因店名為捷登沙龍美髮，故選擇〞捷足先登〞來強力加深消費者印象，且有勉力往前進，不畏困難的精神喔！

1. 形象海報在SP促銷活動中相當有它的存在價值。

5. 對外的帆布條給人相當醒目的感覺，也是氣勢與熱鬧營造的利器之一喔！

2. 活動標語的製作可利用外框來做造型的變化
　，使得店面看起來不會過於死板。

3. 室內吊牌配置方式相當多，並且可在內容中求更多的變化，
　讓吊牌更精緻化喔！

4. 吊牌內可在字體的大小或字型做變化且外型可作更多的改變，讓其會場更多元化。

捷登造型沙龍
價目表

項目	價格
洗髮女A級	180
洗髮女B級	140
洗髮男	200
護　髮	300
工本費	400
剪髮A級	500
剪髮B級	350
燙　髮	1500起
髮色保養	1200起
髮色調理	1200起

7. 使用壓色塊對等壓的效果使其價目表更為穩定，其內容更為明瞭易懂。

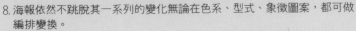

8. 海報依然不跳脫其一系列的變化無論在色系、型式、象徵圖案，都可做
　編排變換。

實際範例介紹

1. 由外往內看時，使用各式海報與宣傳布條，來營造喜慶與熱絡的感覺。
2. 騎樓式宣傳形象招牌，是震撼性的有力宣傳工具。
3. 宣傳吊牌有多變化的使用方式，可使用在各個不同點的氣氛營造。
4. 直立式海報貼於走廊旁，使宣傳效果更好。
5. 海報製作上可使用各種技法來改變其編排方式，與字體的變化。
6. 價目表的製作應力求簡單明瞭，且顏色也依標準色在跑，使其整體性更夠。
7. 橫式的宣傳海報在壓色塊方面再求變化以及編排的變換，使其有更多式的風格。
8. 海報放置的地點也應考量，必可使海報宣傳效果及氣氛營造達到最好穩定感。
9. 標語的配置會讓整家店更為充實不空虛。
10. 室內熱鬧氣氛的營造，用吊牌是相當好用的手法，其變化較多，且宣傳能力也很足夠。
11. 並非吊牌只需一種版本，可多製作另一式來做呼應與搭配應用，使會場不會過於呆板。
12. 配置方式對吊牌來說是很重要的，應依環境與格局來做考量之依據。
13. 室內吊牌可做前後配置與左右的配置，一系列的整體佈置使環境更為熱鬧。

1
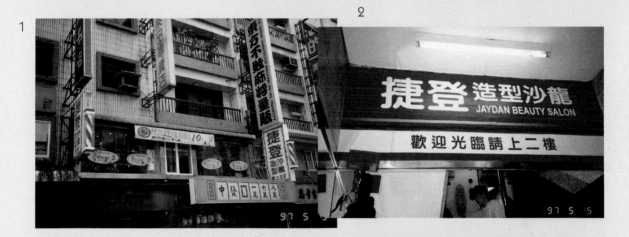

3
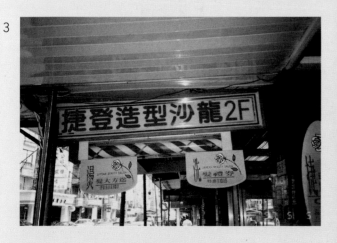

4
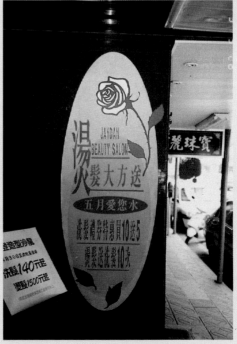

5

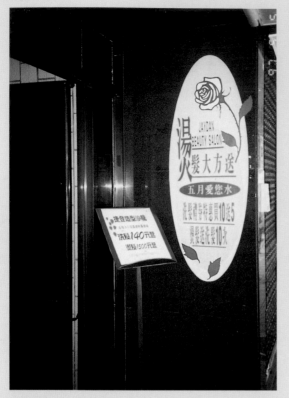

6

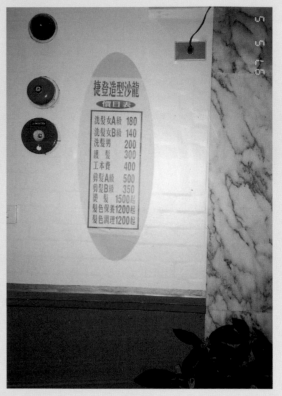

7

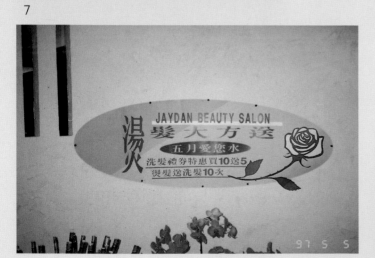

8

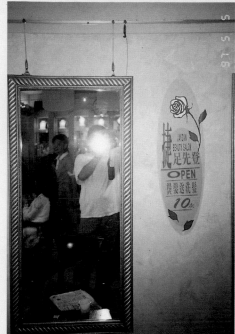

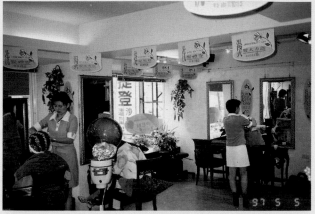

10

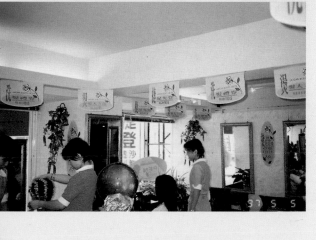

12

11

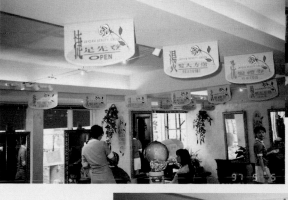

13

(二)週年慶(美髮業－阿貴的店)

　　因以週年慶的活動為促銷做強力的宣傳,通常以紅黃色為主,因紅黃色最能帶給人喜氣洋洋的感覺,讓人感到隆重且熱鬧感,且運用一些花邊讓熱絡的氣氛更加提升。

　　整體的規劃是SP宣傳中相當重要步驟,因考量其商家訴求的重點與裝潢,節日的不同做不同的設計與宣傳,此家的主題以〞10年風華〞為宣傳重點,把本店的喜事分享給眾人且加上一列的促銷活動,讓人在分享喜事之餘,也能得到店家的回饋。這也是相當有效的來吸引顧客喔!

1. 海報製作運用花邊來營造其效果,讓人有較活絡的感覺。

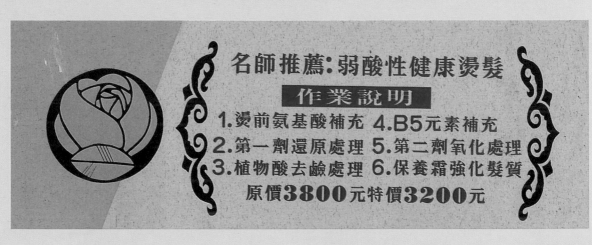

4. 巨形戶外帆布條一直擁有它的宣傳力量與地位,明確的表明了店家的訴求。

2. 市內外的吊牌可做不同組的來做搭配使用，但依然不跑出整體感

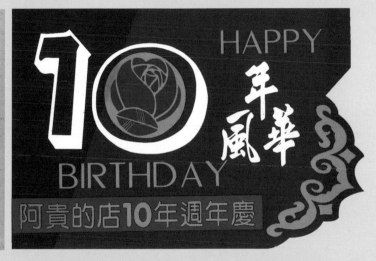

3. 另一系列的吊牌與小吊牌搭配一起的感覺更為強力，且有看頭。

保養組合

燙＋染
剪＋護

8 折

染＋護
燙＋護

7 折

燙 染 護

65 折

5. 標語是使整家店紮實度更足夠，且再做二度宣傳，使消費者更明確的了解自己想要項目的效果。

艾爾柏娜
保養組合

酸性生化洗髮精360元
酸性生化保養霜400元
酸性生化菁華液450元
酸性生化髮　膜560元
原價1770元·特價1490元

染燙消費價1380元

6. 此為立體POP宣傳海報目的在於提醒客戶本店推出的新訊息。

洗髮**3**次
送麗可舒
210抽
面紙乙盒

7. 促銷看板海報其力求簡單扼要，讓人很快的明瞭其內容。

實際範例介紹

1. SP的店頭設計，應求熱絡化促銷感覺。

2. 在吊牌上使用花邊，再依花邊剪出外框造形，使其更精緻化。

3. 在海報10年風華內的10加上插圖，以字圖融合來傳達10年有成的成果。

4. 使用各種技法，構成的吊牌其魅力十足，架構也很穩定。

5. 戶外的帆布廣告吊牌用來製造氣勢是相當容易的，也可吊至較高點，讓人輕易的注意到它的存在。

6. 吊牌也可做單一吊法與組合吊法，其效果皆有所不同。

7. 一系列的吊牌搭配在一起時，讓熱絡感提到最高點。

8. 各種海報也可作配置搭配，不同的配置有不同的風格。

9. 一系列的海報配置與製作皆不跳脫標準色與整體感。

10. 海報製作運用卡典來設計，不失其高級感。

11. 同樣是吊牌但可作不同的宣傳組合，多變的感覺更加濃厚。

12. 標語的製作，依然不跑出標準色使其整體感更加十足，只有編排加以變化，也可有不同的味道喔！

13. 促銷看板有輔助營造整體感的效果喔！

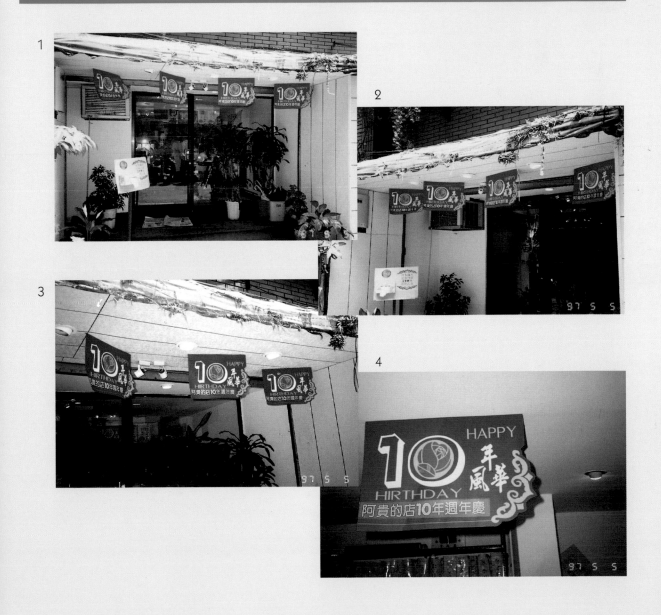

5

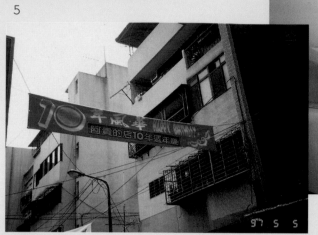

6

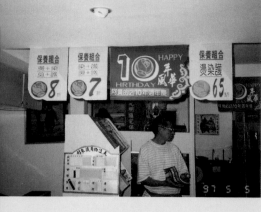

7

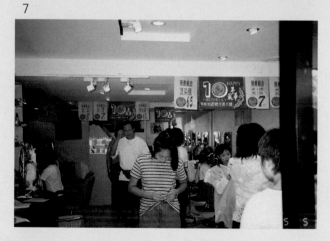

8

9

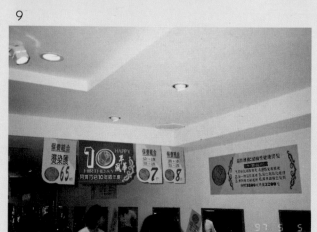

10

名師推薦:弱酸性健康燙髮
作業說明
1.燙前氣基礎護完　4.85元柔護完
2.第一劑燙原處理　5.第二劑氧化處理
3.檢查後表酸處理　6.限各種鹼化髮類
原價3800元特價$200元

11

保養組合
燙染護
65折

保養組合
剪+燙
染+護
7折

保養組合
燙+染
剪+護
8折

12

保養組合
燙+染
剪+護
8折
染+護
燙+護
7折
燙染護
65折

13

（三）季節（美髮業－四季風情）

　　此單元以季節為主，在四季中所營造出來的感受與效果會截然不同，而此家在夏季裡推出了促銷方案，故他們所採用的配色屬於較健康及陽光般的顏色為它們的標準色，在流行風尚中也代表本商家走在高級的路線，以及不退流行的趨勢，在標準圖案中選擇了較為高級且設計意味較重的圖案來做一系列的搭配組合，也挑了百合花的插圖為輔助圖案，因消費群中以女性居多，所以傾女性化設計。

　　在主標題上也選擇，強而有力的促銷主題，讓大眾不由得記住本店正舉辦的一系列活動。

<div style="text-align:right">
配與組合。

在小型吊牌中，可以在外框上求變化，讓吊牌更好做搭
</div>

戶外廣告帆布條的製作也應考慮到淺顯易懂，但不失其美感的原則。

非
美髮
常美

非常美麗 非常價格

四季風情非常回饋中

燙護染

6折

，使得海報內容可作相呼應。

較大的吊牌與小吊牌在標準圖案中做不同的變化

驕
點

媚力特惠

風情萬種

凡於每月1日

剪.燙.護.染一律七折

·敬請把握良機·

較大型的室內的海報，其營造效果與氣氛都有值得投資心力的地方喔！

非常美麗 非常價格

洗護 燙染 6折

消費群中心以女性居多，故選用玫瑰花來當輔助圖案。

對外的海報應在促銷上做強力的推薦外，
也可在形象廣告中再做推廣的動作

洗髮
券買10送5

歡迎洽詢

非常
美髮
四季風情非常回饋中
燙護染
6折
非常美麗非常價格

美髮業標準圖案的選定，應考慮其消費層次或消費地點…等等。

標語的製作也應盡量不跑出整體感為原則。

78

實際範例介紹

1. 帆布條的配置應考量其地點與裝潢的特性做最適當的吊法與最好的宣傳效果。

2. 吊牌設計可在字體上或編排上做變化，且外框造形再做不同系列的變化。

3. 使用各種技法的帆布條，依然不跑出標準系列感，再上些許的點綴效果更紮實喔！

4. 門面的佈置有活絡與明亮的感覺，也是消費者選擇條件之一喔！

5. 行動於騎樓下的人群，以對外海報來抓住他們的心，吸引其消費慾。

6. 室內吊牌可使環境更爲充實與美感。

7. 輔助圖案與標準圖案的搭配應用，便可將訴求的重點強調出來。

8. 室內海報看板雖製作的簡單明瞭，但加上點綴之後，其整張架構更穩定了。

9. 各種海報的配置張貼，必需考慮其裝潢格局與張貼美感，以求效果更佳。

10. 價目表海報也可依店格風味來設計，使其更貼切與美感提高。

11. 標語的貼法也可求變化，求其活潑多變性。

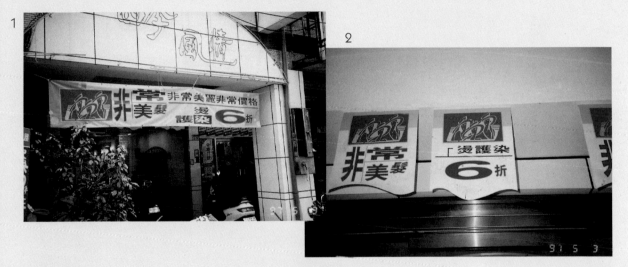

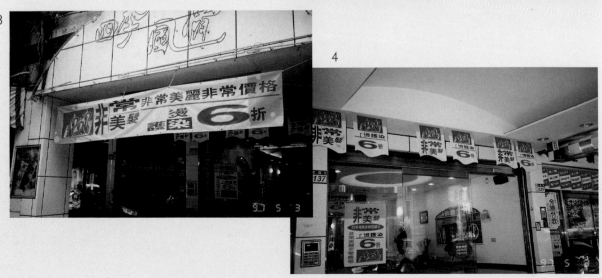

5

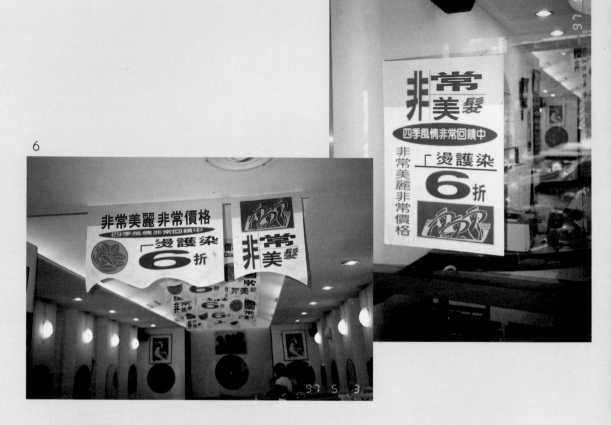

6

7

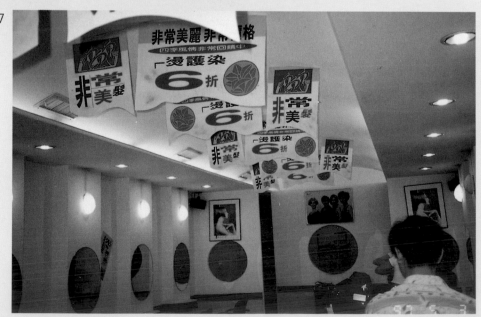

8

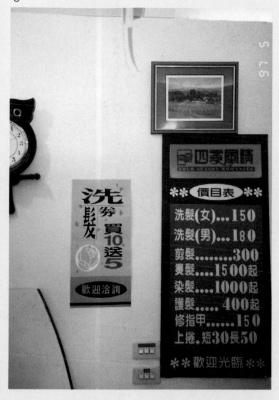

四季風情
FOUR SEASONS HAIR SALON
【價目表】
洗髮(女)...150
洗髮(男)...180
剪髮........300
燙髮....1500起
染髮....1000起
護髮.....400起
修指甲......150
上捲.短30長50
歡迎光臨

洗髮券
買10送5
歡迎洽詢

9

****★消費新聞★****
嬌點
風情萬種
媚力特惠
凡於每個月1日
剪燙護染一律7折
敬請把握良機

10

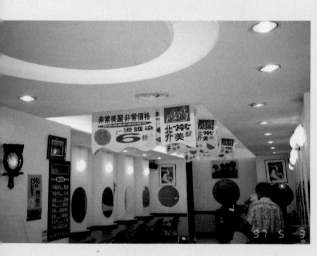

洗髮券
買10送5
歡迎洽詢

　　一年中，許多慶祝的節慶，而各種行業就有屬於較與自己相關的節慶，而針對這些節慶再來擴大舉辦促銷活動吸引消費者的慾望。

　　而在一系列的設計中，色系採用較熱鬧與慶祝節慶系列的配色為標準色，如紅色、黃色，較搶眼的顏色，也跟著裝潢色系跑較適合的顏色，使其效果更好！

　　標準圖案也選擇與主題訴求較相近貼切的，而輔助圖案也依母親節的象徵康乃馨來做搭配，便可把氣氛帶到最高點，讓消費者很快洞悉本店的用意與活動，也讓他們一起感同身受。

室內吊牌的設計上應力求氣氛的營造與裝潢配製後的協調感。

輔助吊牌所設計的圖案，也應與節
日相關，使人更有氣氛 的營造感，
配色上 也必需求協調。

3. 大型廣告帆布條，應在製作注意大方與協調感，且有吸引衆人目光的
效果。

5

6

7

8

9

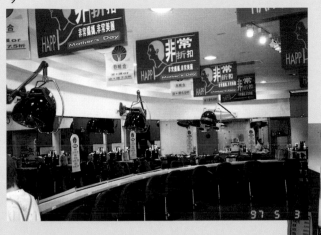

10

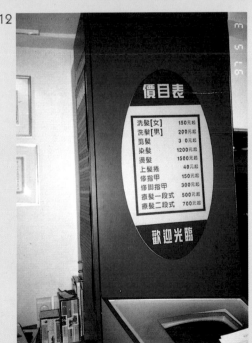

11

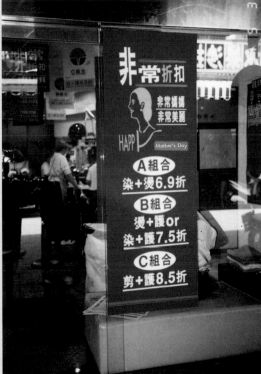

12

(二)四季風情（週年慶篇）

週年慶的促銷活動，就應該選擇較為熱鬧與喜慶的 顏色，並與店內風格做搭配設計，使得更有精緻感，並 在主標題上作較貼切的設計，再與促銷活動配合，使得 一系列的設計更有創意。在標準色方面也選用與店格相 近的色系，使其搭配佈置後不至於格格不入或不協調。所選擇了與招牌相近的黑色來做搭配，也以紅色黃色來代表喜氣，粉紅色來代表對女性消費者的重視。

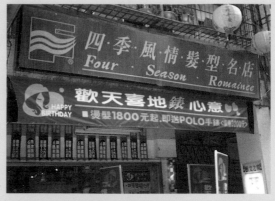

1.一系列宣傳佈置可給人充實與豐富的體面熱鬧感。

2.在吊牌組合中做外型鋸齒狀的變化，更有創意感。

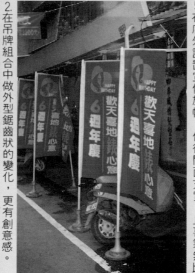

3.可使用大量的輔助吊牌使得外頭的宣傳不會太過空虛。

5.在店外設置宣傳旗幟，使得門面充實，且喜氣無比。

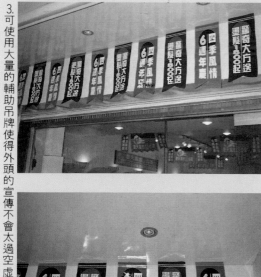

4.許多喔！作相互搭配應用，其店格也會跟著提升利用標準色系做成的兩種吊牌款式，

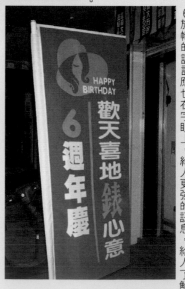

6.訴求的所在。旗幟的設計應也在字眼上，給人更強的訊息，給人了解

7. 標語與室內海報的搭配,讓環境更為紮實。

8. 室內的整體性,必需由各種海報來做系列的搭配,
 才能有強而有力的促銷效果。

9. 舉行小小競賽活動,也可提高員工促銷率,增加業績挑戰

10. 區域告示牌以明顯且明確的訊息告知
 消費者區域的標示。

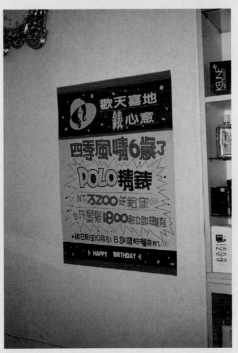

11. 海報的製作應大方且充實使其架構更穩定,
 給人明瞭的資訊來源。

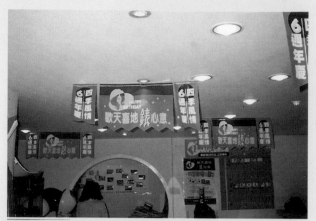

12. 海報配置可利用吊牌與吊牌錯開張貼，使其空間更紮實。

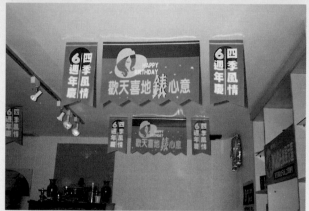

13. 投射燈的照射可使海報的精緻度提高，且更為搶眼。

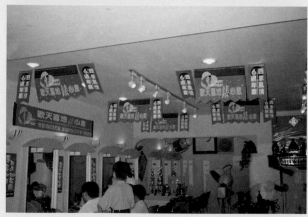

14. 相互呼應的張貼技法一直是設計製造者愛用的且實用的。

15. 大型對外海報有更強勢的促銷效果。

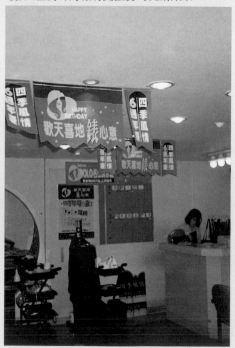

16. 在吊牌上做些許裝飾使其更為紮實。

(三)鈺迪美容美髮業(節慶篇)

在美髮業中母親節對它們來說,是一次很具有促銷意義的節日,在時所選用的色系搭配也好,或者是主標題也好,都是經過審慎考量而選定的,使得促銷的內容更為貼切,貼心媽媽為主標題,使人一目了然,色系當然也使用較柔和的顏色做表徵。象徵圖案依然選用康乃馨來代表母親的辛勞,一系列的貼心企劃,可會讓人有溫馨的感受喔!

1. 帆布條也不跑出標準色系,使賣場氣勢更旺盛。

2. 室外的吊牌,做不同系列來做組合,感覺更加充實。

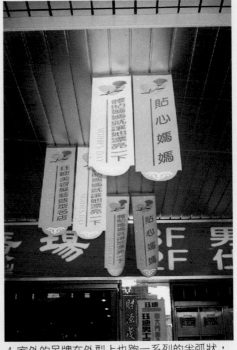

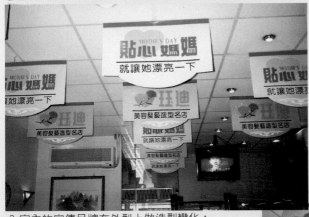

3. 室內的宣傳吊牌在外型上做造型變化,可使熱絡化加強許多。

4. 室外的吊牌在外型上也跑一系列的半弧狀,但也在其他變化上求革新、多元化。

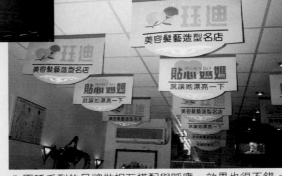

5. 兩種系列的吊牌做相互搭配與呼應,效果也很不錯。

6. 賣場的氣勢營造除了多量化的吊牌外，
 也必需與格局、裝潢色系做搭配，才可有更好的效果。

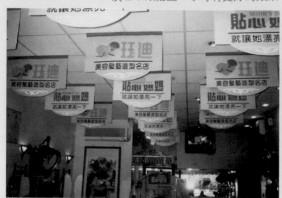

7. 較屬形象吊牌類在色系上求取統一，使其整體感更夠，
 且在象徵圖案中做些許的點綴，使其架構更紮實。

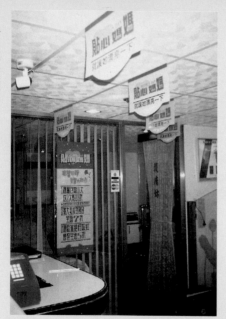

8. 海報的製作上，主標題與配色都與特定的搭配與設計，使其完整性十足。

9. 活動標語的張貼通常都貼在與人的水平視線差不多的地方，可讓人一目瞭然。

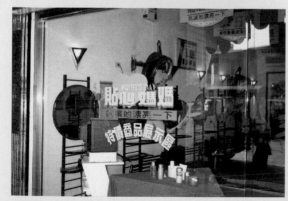

10. 玻璃卡典做成的展示特區，也別有它一精緻感。

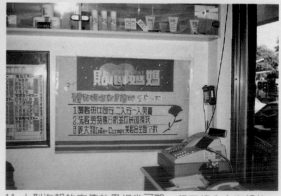

11. 大型海報的宣傳效果相當可觀，但不想失去海報的
 充實感，可使用噴刷的技法，來加強充實性喔！

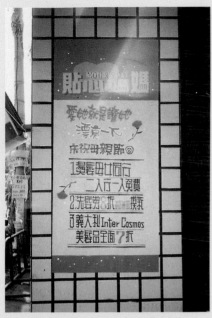

12. 精緻的海報加上投射燈的照射，
　　效果更是加強很多。

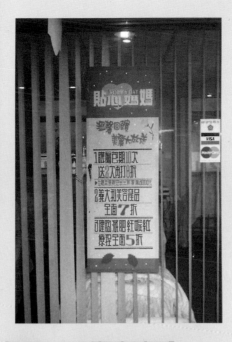

13
配合手寫的ＰＯＰ字體，
使其更高級感。

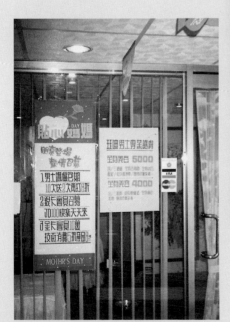

15. 海報的配置位置應盡量明顯且明亮的地方。

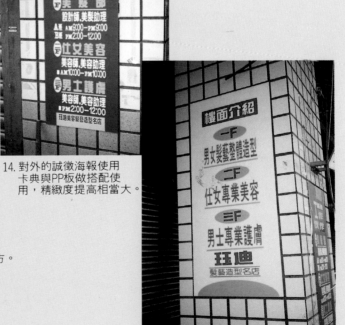

14. 對外的誠徵海報使用
　　卡典與PP板做搭配使
　　用，精緻度提高相當大。

16. 區域指示牌的製作配色上給人相當
　　強烈的明顯的感覺。

（四）新年促銷範例（四季風情一店）

新年是一個大家都相當重視的節日，且它一直是代表著中國的風俗民情，也是相當熱鬧與喜慶的日子，故在選擇色系、象徵圖案與主題上應使用較貼切與實用的。

紅、黃、金一直最能代表中國風俗民情與喜氣，故使用這些顏色，使會場給人親切且熱鬧的感受。在主標題上選用〝新新相送〞來代表新年的到來與大相送的優惠方案。象徵圖案依福神的插圖與金幣來表示新年的到來與熱鬧氣氛。

・福神（財神爺）象徵財源滾滾非常適合新年的店頭佈置

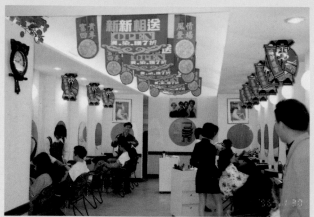

1. 吊牌呈現出的氣勢是別類海報所不能取代的。

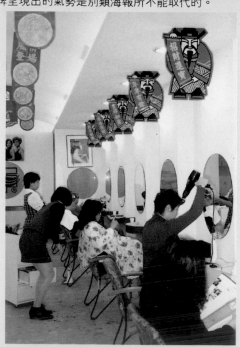

2. 插畫式造形海報擁有帶人進入意境的感受。

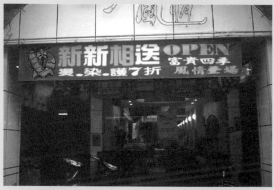

3. 帆布條廣告宣傳效果一直受大眾喜愛與愛用。

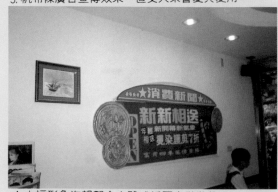

4. 大幅形象海報配合立體式插圖來做裝飾

5. 吊牌可依插圖的邊來做修剪裝飾，使其環境更為活潑

（四季風情二店）

中國式的佈置一直是最能代表春節氣氛，使用象徵春節的舞獅、獅頭鞭炮、燈籠來做環境佈置與氣氛的營造，也選用獅頭為表徵圖案，以 ″淘金行動″ 為主標題與促銷活動，色系依然使用最能代表春節的顏色系列，使整家店都呈現出春節到臨的感覺。

‧祥獅獻瑞嘴巴內含元寶非常符合抓金行動的意境。

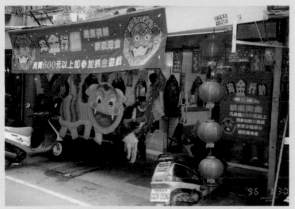

1. 由外至內的宣傳攻勢，給人相當熱鬧與活絡感。

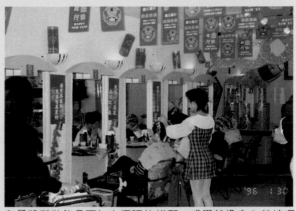

3. 吊牌與裝飾品再加上標語的搭配，感覺就像身入其境喔。

2. 使用多種技法來做裝飾品，使會場更親切化。

4. 活動看板製作可用 PP板來搭配使用。

5. 旗幟的擺置也是相當重要，使其賣場聲勢更旺盛。

97

（四季風情三店）

此三家是共同系列的連鎖店,故在宣傳設計上採共同步調,讓消費者對此家的印象偏向有經營規模,有很好的服務態度,且技術本位的感受喔!加上裝飾品的佈置與鞭炮的搭配,賣場會變的相當傳統且熱鬧喔!

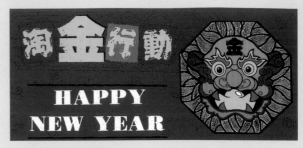

·促銷主題及標準字,標準色及象徵圖案整體運用。

1. 室外的環境配置,利用各種技法感受相當強憾

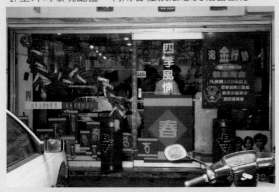

2. 在玻璃上做各式紙製鞭炮做裝飾,使其更活絡。

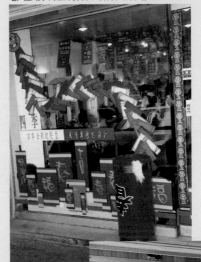

3. 拿一些傳統的物件做裝飾,也有另一種感覺!

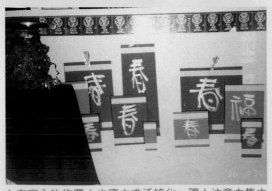

4. 在室內的佈置上也應力求活絡化,讓人注意力集中。

5. 對外海報宣傳效果,也很強力喔!

連秋紅髮型美容與前三家店屬同公會,故做相同的主題來做其他的變化,因此家店的風格與上三家的大致相同,但也做了一些不同的區別,使用各式的技法來營造其風格的不同,但依然使用象徵春節的顏色,以及獅頭來表徵熱鬧的氣氛,故也不失其春節的意義與宣傳效果。

· 印刷式吊牌可依規格設計多變化的促銷媒體。

2. 可使用各式吊牌與燈籠做呼應配置,效果更佳。

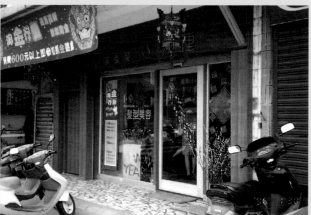

1. 配合裝潢色系做一系列的搭配,使其整體感更加十足喔!

3. 超大模型的鞭炮來做裝飾,不失熱絡感。

4. 對外的海報使用壓印技法,更具中國風味喔!

(四)連秋紅
(七週年慶範例)

在週年慶上以直接了當的方式,告訴消費者,故以〝7週年慶〞為主標題,色系上採用紅色為主色系,代表熱鬧與喜慶,並在主標題上的"7"做變化,讓人留下更深刻的印象。

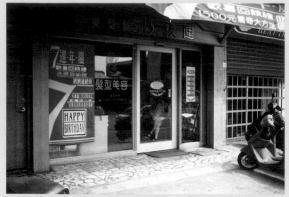

1. 配合店格所設計出的宣傳海報,擁有其高級感喔!

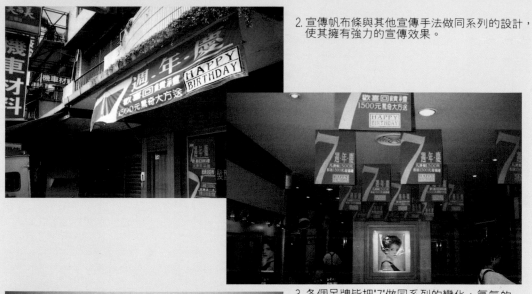

2. 宣傳帆布條與其他宣傳手法做同系列的設計,使其擁有強力的宣傳效果。

3. 各個吊牌皆把"7"做同系列的變化,氣氛的營造更加顯著。

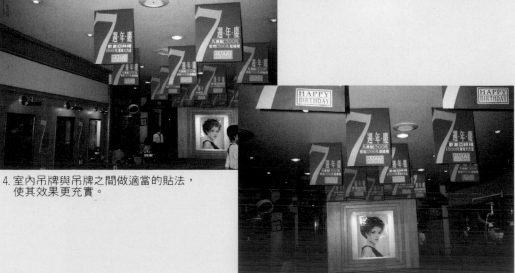

4. 室內吊牌與吊牌之間做適當的貼法,使其效果更充實。

5. 在配色方面做高級的配色,讓本店風格在無形之間提高許多

6. 在標語的張貼，應選在消費者容易且非常直接即可看到的地方，此效果會強力很多喔！

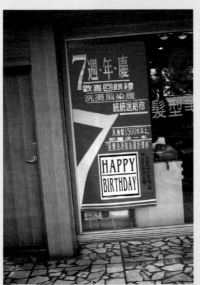

7. 大型對外海報可以很輕易提高了本店的風格喔！

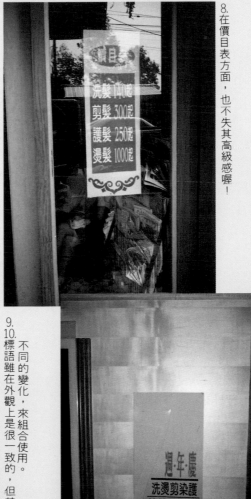

8. 在價目表方面，也不失其高級感喔！

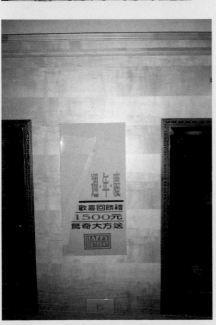

9.10. 標語雖在外觀上是很一致的，但其中文案也可做不同的變化，來組合使用。

一、媒體應用規劃

✳ 主標題

　　當一系列的促銷活動要執行之前，應先為此活動作宣傳主題的命名，在命名的時候應考量很多細節，例如：活動性質，活動節慶或季節、命名後的主題意義與是否能夠很輕易烙印在大眾心中，這些都是很重要的，所以主標題的訂定必須經過審慎的考量與開會討論才可做出最具宣傳效果的主標題。

✳ 象徵圖案

　　象徵圖案是一個商家中最能代表自己的店格或屬性的一個重要角色，它必需依店主的訴求精神與行業的屬性做最適當的象徵圖案設計，貼切的設計往往能夠吸引大眾的目光與興趣，且又可以造勢；它的設計過程中必需企劃周詳，並設計出多組的方案來讓店主做選擇，所以象徵圖案也是一樣很慎重的工程之一呢！

✳ 主標題

★開幕、週年慶	★節慶	★季節
主：誠心開幕	主：快樂全家行	主：春風拂面
副：鬥陣做厝邊	副：好禮回饋8折	副：換新裝
主：新厝邊	主：家庭總動員	主：拜訪春天
副：快樂服務您	副：動機前進8折	副：春裝上市
主：都是為了您	主：快樂購物節	主：桃花舞春風
副：值得您肯定	副：全家一起來	副：春裝上市

（手寫）我喜歡　竇　OK　就是了

✳ 象徵圖案

（手寫）大好啦!!　對啦　就是這了

110

※ 標準字

標準字的設計上依舊按行業的性質來做字體的變化設計，屬性較為高級的行業便可以選擇較具設計風格的字體便能提升店家的高級感。若另一類屬性的商家則可以選用較可愛或貼切的字體來做標準字，則店家又將呈現另一種店格喔！所以標準字能給大眾一種表現店格的感覺。

※ 標準色

標準色在SP的促銷企劃中扮演著舉足輕重的角色，因它能帶給整家店面擁有相當的整體感與氣勢的營造，一系列的色系套用在同企劃案上，其感受會相當的有獨特店格。其系統性十足，氣勢的營造更不是問題，所以標準色的選擇上也應依舉辦促銷活動的訴求為依據而選用之。

※ 標準字

誠心開幕　快樂購物節　拜訪春天

鬥陣做厝邊

全家一起來　春/裝/上/市

※ 標準色

111

(二) 媒體應用

✳ 室外吊牌

　　在吊牌方面應考量相當多點，環境的規劃上也是相當重要的，室外的裝潢格局與挑高，再來進而決定吊牌的形式與花樣。如何將店頭的氣勢做營造是吊牌的最終主旨，所以吊牌是氣勢營造中相當重要的利器。

　　在挑高方面也必需注意到，吊牌的長短應讓消費者感到無任何壓力與壓迫感，適當的長短配置可以給人豐富且熱絡感，一切的環境皆利用這些手法皆可達到熱鬧的效果喔！

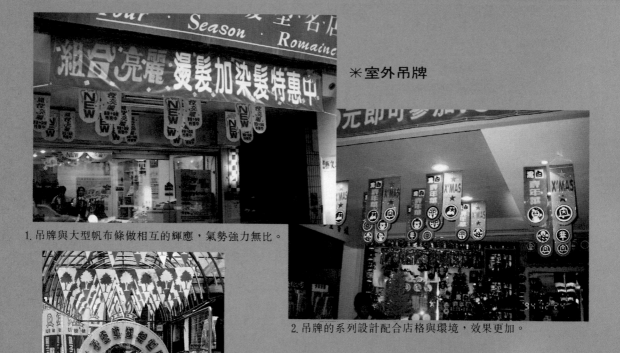

✳ 室外吊牌

1.吊牌與大型帆布條做相互的輝應，氣勢強力無比。

2.吊牌的系列設計配合店格與環境，效果更加。

3.吊牌的型式可依排高低或環境的配置來做設計。

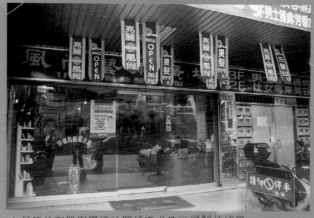

4.吊牌的配置與環境的關係可求取更熱鬧的感覺。

※室內吊牌

　　室內吊牌也是店頭規劃中不可或缺的，各款式的吊牌可以營造出不同的感覺，也能夠讓整個賣場豐富不空虛、活潑不凌亂，此種賣場的魅力是相當強力！也能夠有吸引消費者的目光與青睞喔！

　　通常室內的挑高會比室外來的低一點，所以考量吊牌的大小也是不容忽視的，而配置上格局的注意與外型的變化都可以美化環境，在形象的推廣與色系的選擇上皆可依店格做變化！

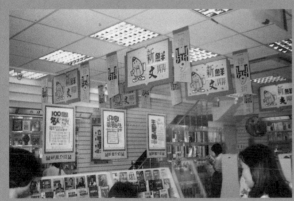

1. 各式的吊牌的配置感覺相當熱鬧。

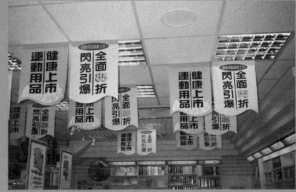

2. 配合外框的變化與插圖的點綴效果很活絡。

※室內吊牌

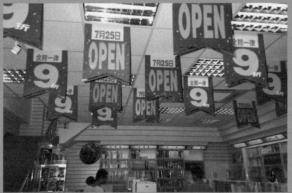

3. 使用熱鬧的色系使氣勢提升且搶眼。

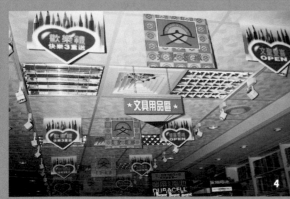

4. 印刷式的室內吊牌一系列的設計，感覺相當紮實。

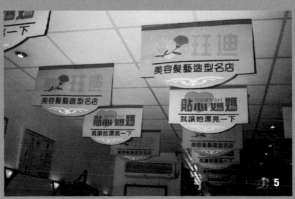

5. 吊牌的設計加上應景圖案，感覺更貼心。

✻帆布條

　　帆布條的設計上應力求明朗且顯眼，其宣傳威力十足是一般造勢手法中最強力不過的，它的設計上依店格訴求做最適當的設計變化，使其店家擁有更貼切的造勢活動、隨著訴求重點與應景的設計，感覺更熱鬧。

✻旗子

　　宣傳旗幟的宣傳效果一直倍受肯定，它也具延伸宣傳力的效果，使得店頭的門面聲勢更加強力，但它必需隨著整系統延伸相同的設計如此一來整體感更夠宣傳能力更驚人喔！

✻帆布條

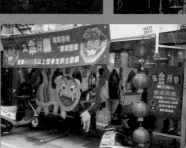

1.3層半的巨形帆布條，讓人不記住它都難。

2. 店頭帆布條設計上力求熱絡與清楚喔！

3. 依店格做帆布條的設計與變化，感覺更健康活潑了。

4. 與店內做一系列的設計，整體感更是十足。

✻旗子

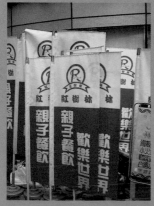

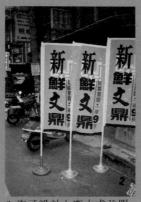

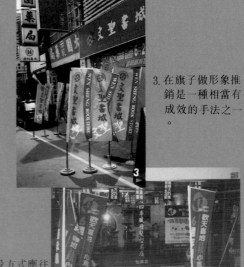

1. 大量的旗子做宣傳，可以運用在各行各業中。

2. 旗子設計上應力求強眼與大方，給人沒有負擔的感覺。

3. 在旗子做形象推銷是一種相當有成效的手法之一。

4. 旗子擺設方式應往外延伸不可拘泥於小範圍內。

✳ 立體POP

立體POP通常設置於櫃檯或顧客必經的區域，它具有提醒消費者的功能，與幫忙抉擇的貼心小海報，它可使整個賣場的充實感更豐富且更貼心的感覺，也可依店格做一系列的形象推銷，可算的上一舉數得促銷利器！

✳ 玻璃卡典

玻璃卡典重於形象上的推銷與環境的更美化，玻璃卡典的設計上也必需與店格訴求，求一系統與完整性，這樣一來整家店的店格便可完全跳脫出來，且它也讓走在騎樓下的人都能很清楚的看到這些訊息，所以SP促銷中很多人依然很愛用它來做促銷活動的佈置媒體。

✳ 立體POP

1. 立體POP的功能在於提醒消費者的注意事項。
2. 立體POP的製作上也可做外型的變化。
3. 印刷後加上壓克力護貝，感覺精緻度不錯。
4. 大型的立體POP宣傳威力十足。
5. 使用卡典與插圖作搭配，效果相當精緻。

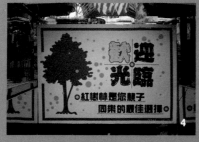
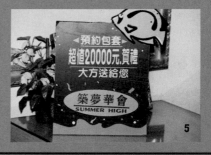

✳ 玻璃卡典

1. 玻璃卡典配合應景的象徵圖案感覺更貼心喔！
2. 配合插圖感覺更活潑化。
3. 霧面的卡典所營造出來的效果比亮面來的精緻。

※ 海報

　　海報的設計上，應力求大方且活潑或精緻感，它的宣傳能力與它的製作後的精緻度與美感有相當大的關係，只要製作的架構或內容稍有缺失，其效果便會大大的打折扣。在色系方面也絕不跑出標準色，使其整體感更加十足。

※ 標語

　　標語通常設置於與消費者目光平視處、讓人更容易的看到它且了解之中意義，通常標語的設計皆不能使用太大的版面，因標語屬於輔助的宣傳工具，故不應該搶掉其它宣傳工具的特色。它也能夠提醒消費者店家的促銷活動與豐富店家的氣氛喔！

※ 海報

1. 因配色的關係此張海報有相當高級且精緻的感覺。

2. 長型海報張貼於落地窗，其效果提升了不少。

3. 此張海報給人相當舒暢的感覺。

4. 海報上表徵圖案的插圖，表現風格更佳。

5. 海報上也可運用寫實插圖，來做表現。

6. 手寫的巨型海報中，加上巨型的插圖，活潑熱絡感十足。

※ 標語　1. 使用紅、黑配色與變體字做搭配，感覺大方美麗。
　　　　2. 卡典與紙製作成的標語、感覺較精緻。

✻ 告示牌

通常用來傳達公司的一些訊息，讓消費者也能夠清楚的了解到此店家的一些活動或訴求。也能夠補充店家的店頭空虛感；設計告示牌擁有很多的選擇，不同的質材，其效果的營造感也將截然不同，也依店格的需求去選擇製作的方法，才可達到最好的效果。

✻ 區域指示牌

區域指示牌是一種相當貼心的宣傳工具之一，它的功能在於提示消費者各個區域的所在，使他們能夠在更快更短的時間內去理解所在區域，這樣的設計是絕對不可或缺的，它的材質選擇也可做些許變化，也可使用垂吊方式與張貼方式來做選擇，依格局的需求再來做變化喔！

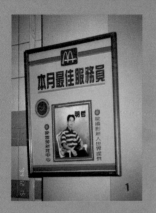

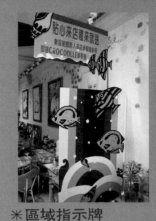

✻ 告示牌

1. 訊息告示牌加框後感覺更佳。
2. 使用告示牌做形象推銷是一項很好的策略！
3. 配合可愛的插圖更能吸引他人目光喔！
4. 徵人告示牌製作上也可使用PP板做搭配。

✻ 區域指示牌

1. 展麗板與卡典的搭配，效果相當精緻。

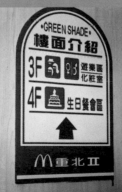

2. 也可使用垂吊方式來傳達訊息，此法也是相當強力的。

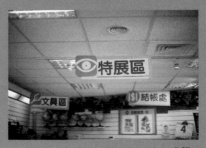

3. 區域指示牌可以有震住店面空間的感受喔！

4. 區域指示牌加上插圖的配置，感覺更紮實喔！

標準字

關爾嘉美語學苑
奔向新紀元

象徵圖案

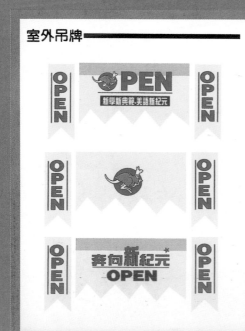

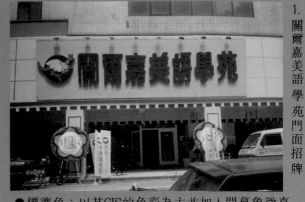

- 標準色：以其CIS的色彩為主並加入開幕象徵喜氣的顏色紅、橙二色使其相得益彰。
- 旗幟：以黃綠二色為主色運用商標及標準字以推廣形象為主。
- 公告欄：運用CIS的設計做依據來強調賣場的整體感以黃色為主，綠色為輔使企業精神更明確。
- 區域指示牌：用來導引行徑的導循方向，有規劃動線的功用。
- 吊牌：可區分為市內外吊牌並將以上主體要素，組合設計活絡賣場的主要佈置媒體。
- 海報：海報設計以紅色為主。

- 企劃主題：全新開幕
- 標準字：「奔向新紀元」：主要意思是傳達學苑以最新的教學理念教授新紀元美語的學問。
- 象徵圖案：以其商標做為任何媒體的設計主導，並將其變化為卡通造型使其創意空間增大。
- 副標語：「新學新典範，美語新紀元」，更將主題明顯的表達出來

室外吊牌

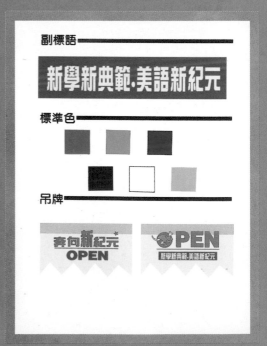

副標語

新學新典範．美語新紀元

標準色

吊牌

- 企劃主旨：由於是全新莊最大的美語學苑，擁有連鎖店的氣度與風範，所以在CIS的系統裡投入較多的精神，所以開幕的SP佈置就是推廣學苑的形象為目標。設計的主體方向要讓企業精神宣傳至新莊的每個角落。

二、店頭POP(SP)

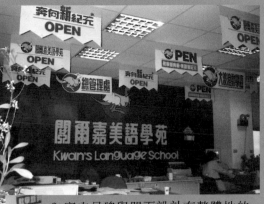

2.開幕的宣傳DM都以標準色為主體配色的依據。

3.室內吊牌與門面設計有整體性的宣傳效果。

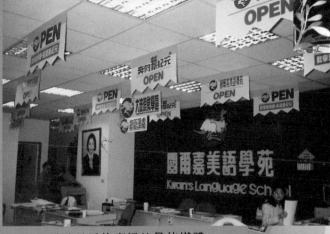

4.室內吊牌是活絡賣場的最佳媒體。

5.商標融入OPEN使其宣傳附加價值更廣。

6.吊牌形式的陳列技巧可採相同形式不同內容。

1.旗幟是延伸賣場促銷面積的利器。

2.長型的促銷海報可增強開幕的氣勢。

3.紅色的海報可活化單一黃綠色的感覺，
　亦有喜氣的感覺

4.壁面陳列海報也是推廣形象的訴求
　重點。

海報

旗幟

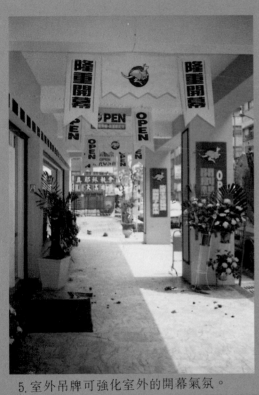

5.室外吊牌可強化室外的開幕氣氛。

6.室外吊牌是採整組式的變化設計。

公告欄

區域指示

1.區域指示牌可規劃區分賣場的功用定位。

2.公佈欄搭配POP海報使其促銷主體
更明確。

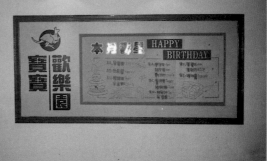

3.公佈欄是採取PP板長久耐用一勞永逸。

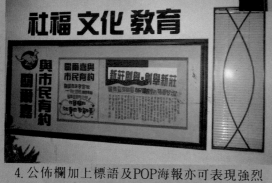

4.公佈欄加上標語及POP海報亦可表現強烈
的整體感。

5.區域指示牌可使賣場更加活潑。

6.教室門牌及告示牌皆採取黃綠二色主體
配色。

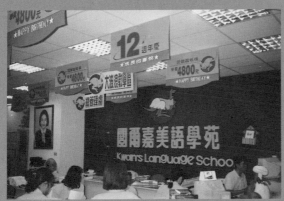

1. 12週年慶強調其12的數字使主體更明確。

2. 室外海報的氣勢加強促銷效果。

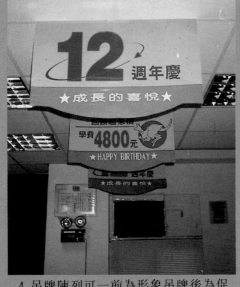

4. 吊牌陳列可一前為形象吊牌後為促
　銷吊牌搭配運用。

3. 室外促銷海報為活動的主要宣傳。

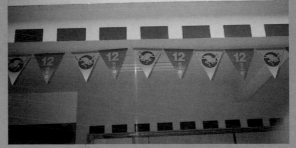

5. 室外吊牌可採單一形式可活絡賣場氣氛。

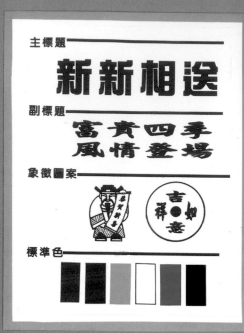

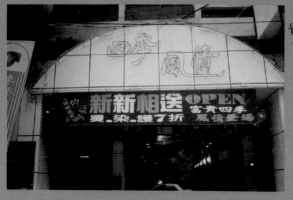

● 標準色：重點運用在開幕及春節的配色，皆
　　　　　以傳統節慶的色彩來活絡賣場的氣
　　　　　氛。
● 吊牌：採取造型的方式來表現〈財神爺〉及
　　　　保麗龍的特殊風格使整體組式吊牌更
　　　　有特色。
● 其他媒體：帆布條、海報、消費新聞皆掌握
　　　　　　以上各種要素而加以組合構成。

● 企劃主題：連鎖店開幕
● 標準字：「新新相送」雙重促銷理念使主
　　　　　題意義多元化，亦代表新年及新
　　　　　開幕雙重意義。
● 象徵圖案：選擇財神爺及銅錢圖案代表著財
　　　　　　神廣進，生意興隆，好兆頭。
● 副標題：運用店名融入副標題，不僅達到形
　　　　　象促銷的目的及開幕及節慶的訊息
　　　　　傳達。

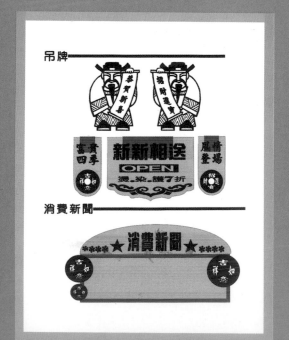

● 企劃主旨：此店於板橋市實踐路上為當地帶
　　　　　　來全新的美髮流行訊息，開幕期
　　　　　　間並遇到春節，所以運用雙重促
　　　　　　銷的理念，來達到更多的附加價
　　　　　　值及營業額，討個好彩頭增加開
　　　　　　幕的氣勢與氣氛。

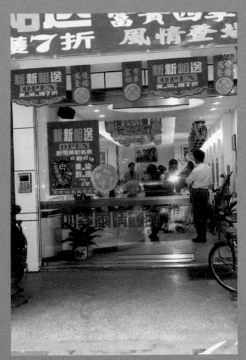

2. 吊牌與海報將喜氣的氣氛完全營造。

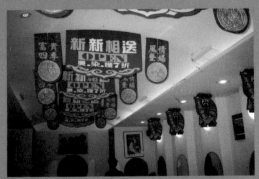

4. 吊牌相互輝映以達到促銷的效果。

6. 保麗龍是製做銅錢最佳質材。

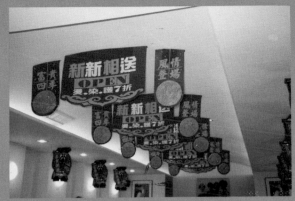

3. 搭配保麗龍的特殊質感,別有風味。

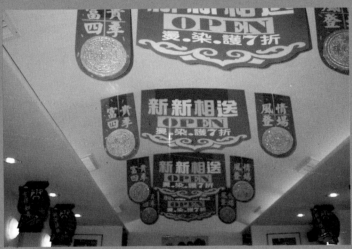

5. 整組吊牌較具氣勢。

7. 兩組吊牌有相輔相成的陳列效果。

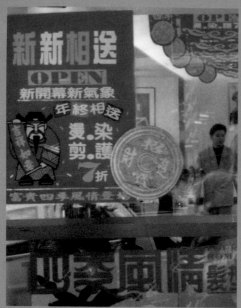
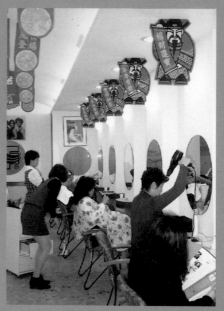

8. 將二種風格融合，整體效果相當不錯。　9. 詳看財神爺的促銷吉祥話都不同喔！

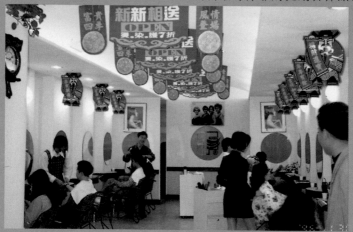

10. 二種吊牌整體陳列效果。

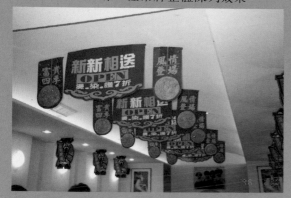
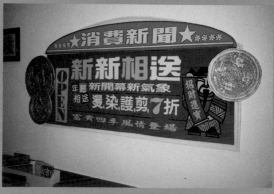

11. 吊牌多就會有氣勢的產生。　　12. 促銷海報充滿喜氣及傳達開幕熱鬧的效果。

春季促銷案

企劃重點：強調春天風情萬種的感覺，給予人柔細
　　　　　的深情感動，特以「瑰麗情話」為主體
　　　　　，並選擇紫色，讓人有柔情浪漫的情懷。

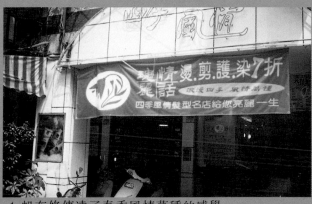

1. 帆布條傳達了春季風情萬種的感覺。

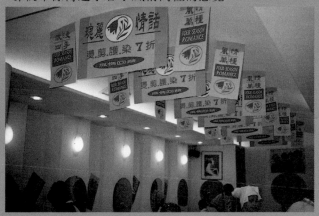

3. 室內吊牌非常的紫色亦有春天的感覺。

2. 促銷標語帶動促銷高潮而增加業績。

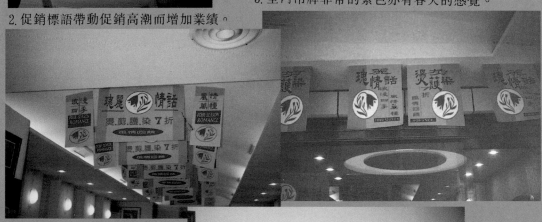

4. 室外吊牌
　 可裝飾騎
　 樓使促銷
　 更整體化
　 一。

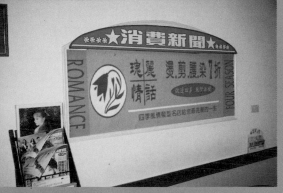

5. 促銷海報有加強促
　 銷的作用。

● 企劃主題：全新開幕〈擴大營業〉

● 企劃主旨：為了帶動營業額及擴展美容美體的業務，所以老店新開，以全新的形象與顧客見面，改善老客戶對此店的價值觀。

● 象徵圖案：靈活運用商標來設計各式媒體，使其讓客戶的印象更加深刻。

● 標準字：以店名為主而導引出「亮麗風尚」的主題，亦代表全新耀眼的感覺。

● 副標題：傳達強而有力的促銷重點。

● 標準色：以企業標準色為主傳達企業形象，運用洋紅與白色來傳達女性柔性的一面。

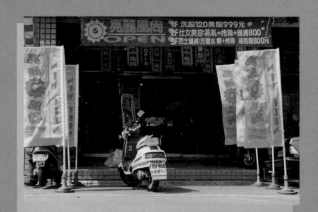

1.SP佈置可完全展現活動的氣氛。

2.帆布條可傳達最直接的訊息。

● 其他媒體設計：運用以上的基本要素加以組合，亦能設計出較完整的媒體，強調其統一性及整體感，讓促銷活動更有說服力。

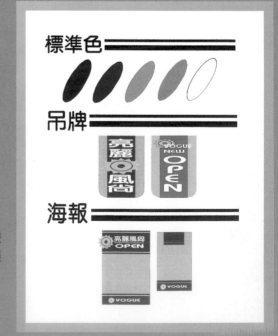

室外吊牌

旗幟.帆布

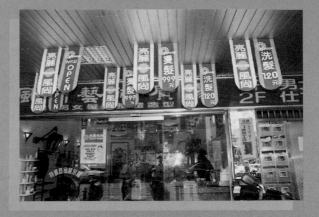

3.室外吊牌用對比色的搭配展現亮麗的感覺。

4.室內吊牌採取整組式較有氣勢。

5.標語有強迫促銷的作用。

6.促銷海報組合更有整體性。

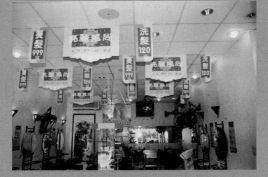

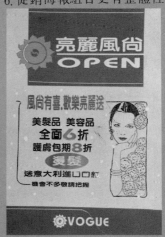

7.整組吊牌可活化賣場的氣氛。

9.旗幟有強烈對外宣傳的意味。

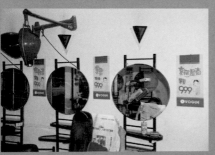

8.標語可傳達訊息也可裝飾壁面

★ 企劃案四〈唯家蛋糕屋〉

● 企劃主題：全新開幕
● 企劃主旨：讓蛋糕屋擺脫傳統的觀念，塑造出具有設計意味及強調質感的店頭風味。所謂的雙喜是因為開幕所舉辦的雙重促銷。

● 標準字：採字圖融合來設計主標題，並以V字形代表勝利有鴻圖大展的意味。
● 象徵圖案：以V字形為主題代表著歡樂，並搭配可愛的太陽造型讓開幕氣氛更加濃厚。
● 副標題：二種促銷方案所以以雙重驚喜大方送為訴求。

● 標準色：以橙、白、黃綠為主色，有濃厚蛋糕屋的色彩。
● 其他媒體設計：整體的設計風格，強烈傳達出唯家蛋糕屋濃烈的企業精神，讓整家店籠罩在開幕的歡樂氣氛。

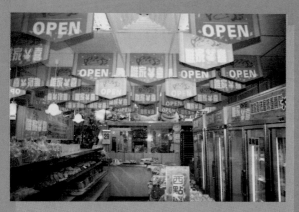

1.開幕強烈的熱鬧氣氛。

2.室內吊牌營造出非常開幕的感覺。

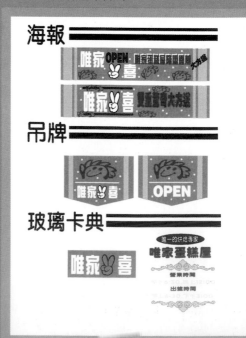

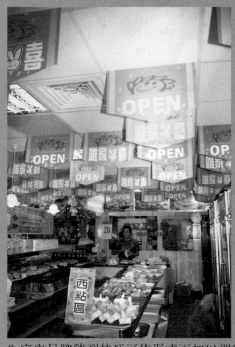

3. 室內吊牌陳列技巧可依形式而加以調整。

5. 標語採以圖為底的方式來表現。

4. 促銷海報傳達驚奇的促銷訊息。

6. 標語可活絡賣場熱鬧的氣氛。

7. 標語可依陳列位置的不同而加以變化。

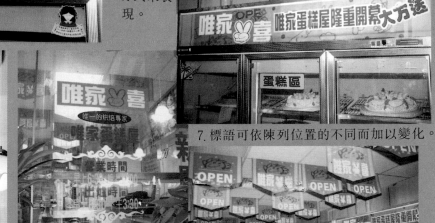

8. 促銷海報可帶動營業額的提升。

9. 玻璃卡典可告知消費者購物訊息。

10. 整體性極強的賣場陳列。

標準字

副標題

週年慶.畢業季大放送

為考生加油

象徵圖案

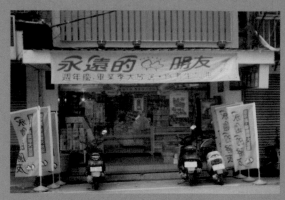

1.帆布條與旗幟營造出熱鬧的效果。

● 企劃主題：畢業季、週年慶

● 企劃主旨：為了一歲的生日又逢畢業時節，相輔相成搭配完整的聯合促銷，不僅能促銷形象又可帶動買氣。

● 標準字：利用圓體斜字予以增加破壞使字形更有特色

● 象徵圖案：採取鉛筆造型及抽象的朋友圖充分表徵此次主題的意義，跟店頭風格也極為相像。

● 標準色：利採取亮麗的黃綠藍三色，搭配出醒目的促銷重點，引起消費者的注意。

室外吊牌

旗幟.帆布

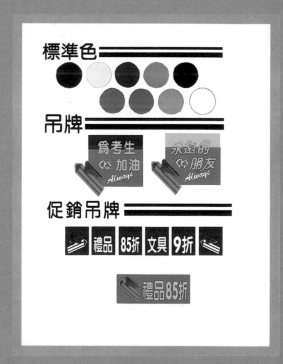

● 副標題：不僅有直接促銷的意味，「為考生加油」，也提昇店格的形象。

● 其他媒體設計：不僅將整個賣場營造出生日快樂的氣氛，更有考季及畢業季貼心效果，改造整個賣場，導引出良好促銷效果。

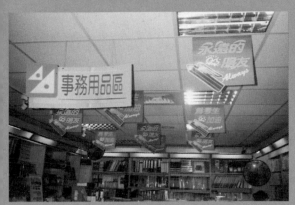

2. 室內吊牌可採不同顏色的搭配陳列。

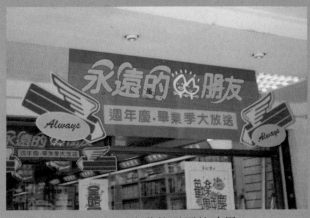

3. 室外吊牌充分表現出裝飾門面的功用。

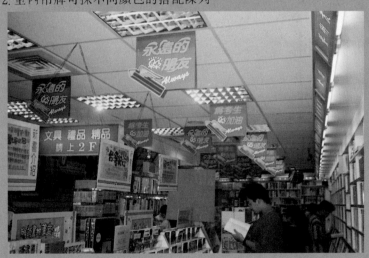

4. 室內吊牌可改造賣場的風格。

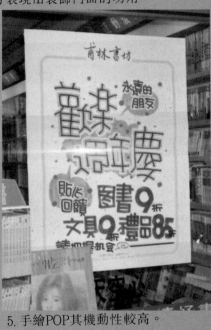

5. 手繪POP其機動性較高。

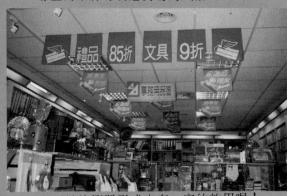

6. 特價區吊牌簡單形式也有一定的效用喔!

7. 門面吊牌展現活動的氣勢。

● 企劃主題：全新開幕
● 企劃主旨：是要將全新的流行服飾訊息傳達給消費者，提供一個舒適、乾淨的購衣空間，並將整個店面企劃的現代感呈現出來。

● 標準字：「酷的風潮強調開幕的氣勢，希望帶來人旺、財旺、氣旺的好運。
● 象徵圖案：運用小動物的造型來貫穿整體設計。

● 標準色：以藍黃二色為對比色。
● 副標題：「酷的魅力、美的創意」，運用此句來表達企業精神。

1.室外吊牌可將賣場的氣氛完全營造。

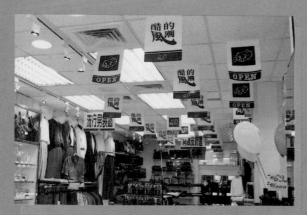

2.室內吊牌可用量多的效果加以陳列。

● 其他媒體設計：運用藍黃二色為對比的搭配，來強調活潑、前衛的感覺，使整個賣場的企業精神烙印的在消費者的心目中，傳達企業形象。

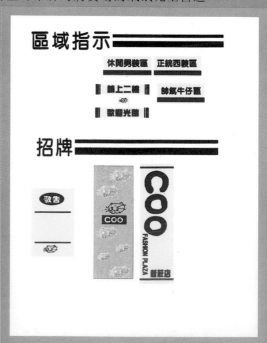

標準色

吊牌

區域指示

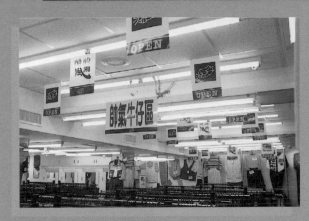

3.室內吊牌及告示牌整陳列效果。

4.告示牌運用企業
　形象加以律定。

5.樓面指示牌有助於區間的規劃。

6.COO流行服飾招牌。

7.用賽璐片來裝飾使其完整。

8.樓梯也是店面佈置很好的陳列位置。

141

● 企劃主題：全新開幕
● 企劃主旨：婚紗店需強調浪漫的氣息，營造出開幕喜氣洋洋的感覺，是新婚的夫婦的最佳選擇。

● 標準字：是依據店名加以延伸，所以「品媚」而強調其店的特質，並將字予以變化。
● 象徵圖案：女人圖案，二種花邊加以組合設計，有強烈婚紗館的效果。

標準字

副標題

象徵圖案

● 標準色：以整家店的裝潢為量依據所以選擇以粉綠色為主。

● 副標題：「浪漫法國、精緻小品」，運用店名加以貫穿聯想。

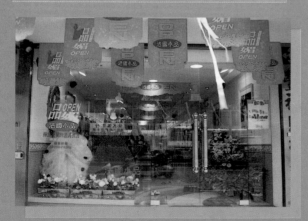

1.開幕整體的門面氣勢非凡

2.室內外吊牌的整體陳列效果。

● 其他媒體設計：運用以上原則亦可將原本單調的賣場予以活潑化精緻化，充分擁有開幕歡樂的氣氛營造。

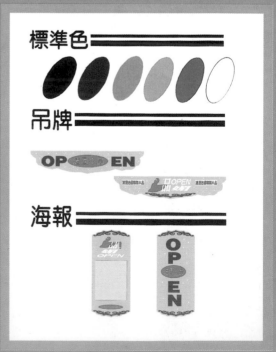

室外吊牌

帆布

9月17日精緻婚紗秀引爆浪漫

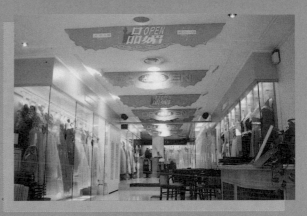

3.室內吊牌採橫式整組的效果極佳。

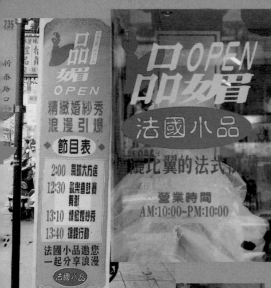

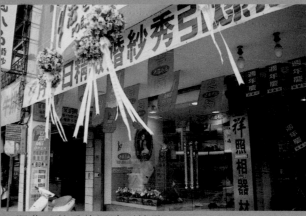

6.開幕的整體佈置陳列效果。
5.精緻的玻璃卡典。

開幕促銷活動的節目
流程表。

7.促銷海報採吊飾的
 陳列效果。

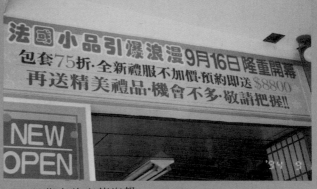

8.開幕事前宣傳海報。

143

標準字
閃亮新貴
OPEN

副標題

擴.大.營.業

象徵圖案

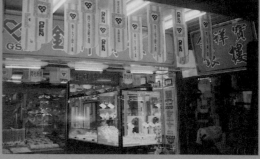

1.SP整體門面佈置設計。

- 企劃主題：擴大營業
- 企劃主旨：為了是要擺脫一般人對銀樓八股的想法，藉以擴大營業來強調用心經營的一面，所以運用SP來達到宣傳形象的效用。
- 標準字：「閃亮新貴」其含意代表以全新的服務來回饋舊雨新知。

- 象徵圖案：運用高級花邊來貫穿整體的設計。
- 標準色：運用紅綠對比色來強調銀樓的精緻風情。
- 副標題：開門見山直接傳達促銷訊息。

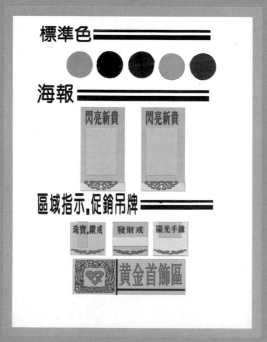

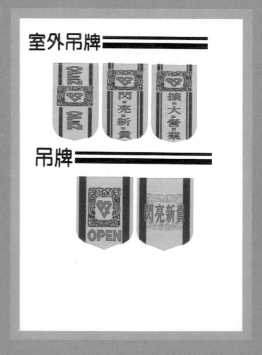

- 其他媒體設計：運用簡單的造型加以延伸設計，使其效果較簡潔，並搭配粉色系使其店的風格更加出色。

2. 室外長形吊牌可呈現較高級的效果。

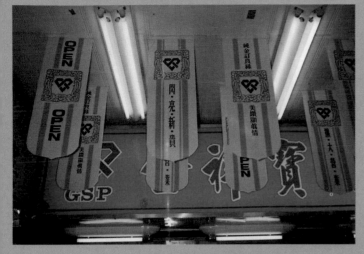

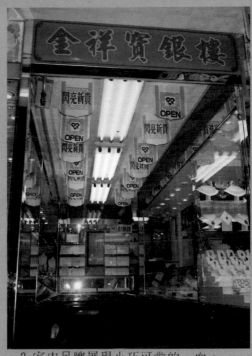

3. 室內吊牌展現小巧可愛的一面。

4. 區域指示牌有採展麗板製作。

5. 區域指示牌有規劃動線的功用。

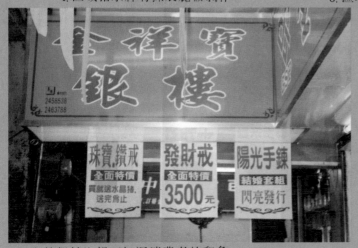

6. 室外促銷海報可加深消費者的印象。

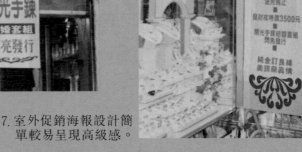

7. 室外促銷海報設計簡
 單較易呈現高級感。

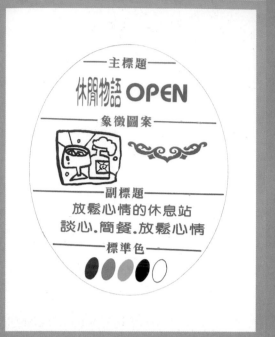

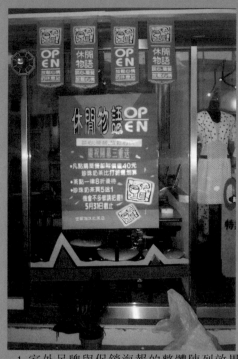

1.室外吊牌與促銷海報的整體陳列效果。

2.泡沫紅茶店開幕的整體氣勢。

3.室外吊牌營造出大門的促銷氣氛。

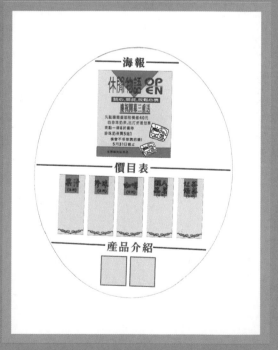

● 企劃主題：全新開幕
● 企劃主旨：為提供世貿附近上班族有一個喝下
　　午茶談心的去處，所以特別企劃各式的促銷策
　　略來加強消費者的印象，增加消費人潮。

● 標準字：採取淡古印才能意會中國古樸
　　　　　風味，並告之強烈的休閒意味。
● 象徵圖案：運用毛筆寫意的造型來訴求
　　　　　泡沫紅茶的韻味。
● 副標題：充分傳達營業的主旨及貼心的
　　　　　感覺。

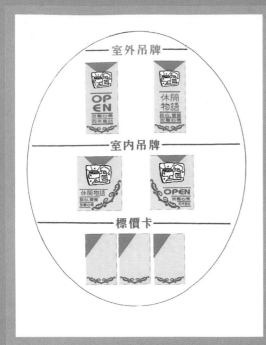

4. 室內吊牌有完整的精緻風格。

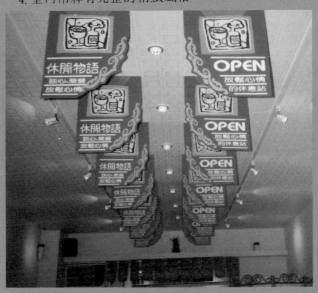

5. 標價卡與立體POP的陳列效果。

6. 整體賣場陳列佈置。

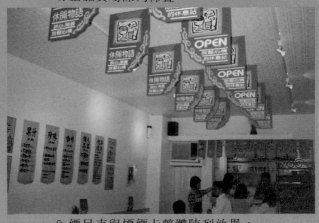

8. 價目表與標價卡整體陳列效果。

7. 價目表皆採變體字書寫。

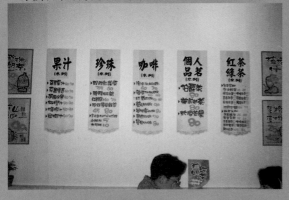

標準色

海報

2. 吊牌組合式設計。

3. 促銷模式吊飾海報。

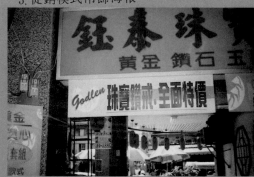

室外吊牌

吊牌

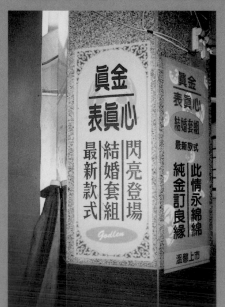

4. 室外促銷海報採PP板設計可防水。

促銷標題

免費驗光服務
配眼鏡送鏡架

象徵圖案

標準色

吊牌

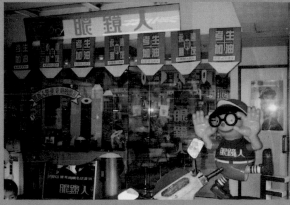

1.SP整體門面佈置。

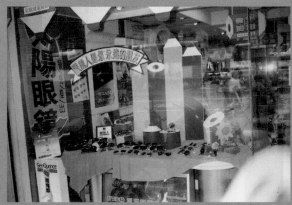

2.SP促銷櫥窗設計。

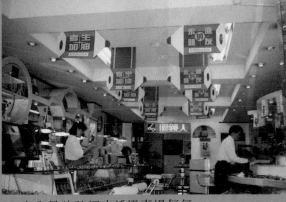

3.室內吊牌強調出活潑賣場氣氛。

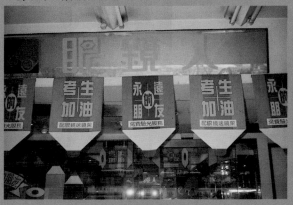

4.室外吊牌採鉛筆形式設計。

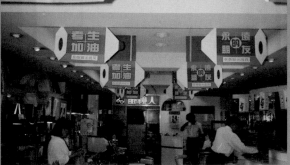

5.室內吊牌採增加式吊牌設計。

三、店頭SP陳列範例

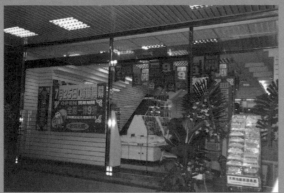

文鼎試賣期間

　　以紅、黃、粉綠、粉紅、白色為標準色，象徵圖案為〝鉛筆寶寶〞，以OPEN為訴求主題。

1.一系列的宣傳攻勢使得場面熱鬧無比。

3.張貼法為了使賣場更充實更熱鬧故使用錯開貼來達到效果。

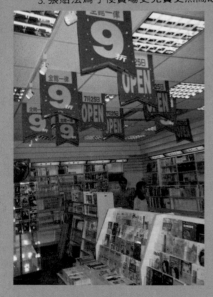

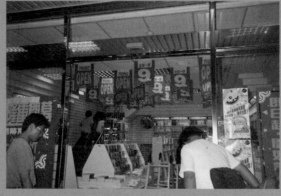

2.吊牌外框的變化可使賣場不會流於死板。

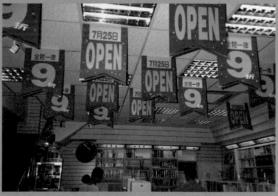

4.室內吊牌的宣傳效果是威力十足的。

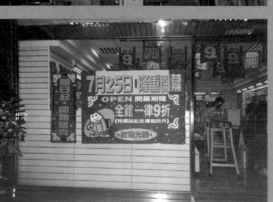

6.對外的宣傳海報所營造的效果也是相當熱鬧的

5.海報的設計，應考慮其訴求重點做最恰當的製作。

新鮮文鼎

　　以紅、綠、粉紅、藍、粉綠為標準色，象徵圖案為〝鉛筆寶寶〞，以〝新鮮文鼎〞為主題訴求，讓人有全新的感覺

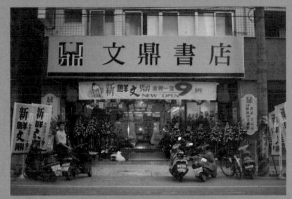

1. 配合店內風格做最和協的設計與配置，使其整體性十足。

2. 帆布條與看板招牌做同色系的合力宣傳，使其威力更足。

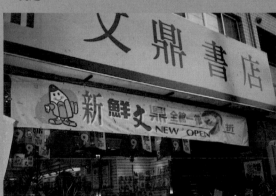

3. 對外的海報看板製作使用PP板的精緻度更加。

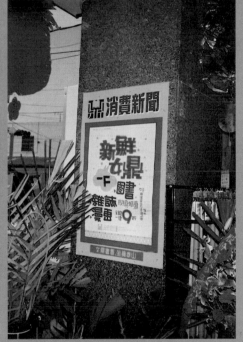

4. 櫥窗的設計也是吸引消費者的眼光的利器之一。

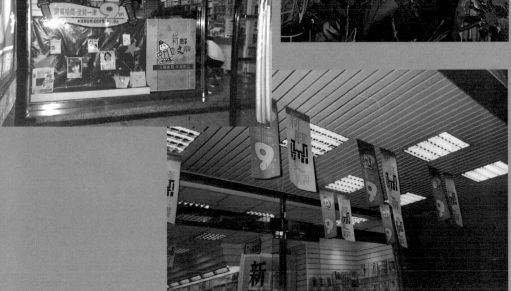

5. 戶外吊牌使用不同系列的吊牌來配置，效果更豐富

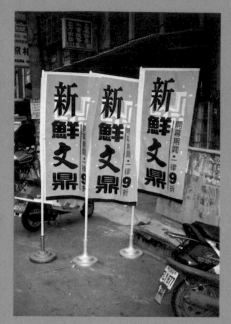

6. 宣傳旗幟以強眼的設計使其氣勢更加旺盛。

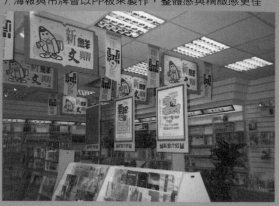

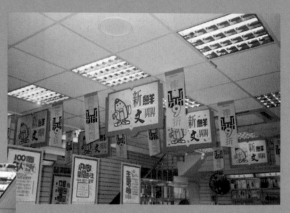

8. 吊牌與輔助吊牌做一系列的配置，讓賣場氣勢達到
最高點。

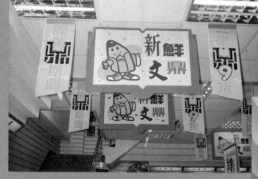

9. 吊牌上使用可愛的插圖使其活潑度十足喔！

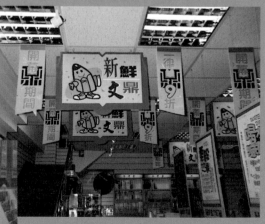

10. 吊牌的配色，也跑本店的標準色喔！

11. 櫥窗的設計，應大方且有豐富感。

12. 在另一組吊牌的設計上，具有形象推銷的效果。

14. 區域告示牌的設置，應位於使消費者容易看見的地方。

13. 在櫃台處作告示牌與看板海報的設置是
　　相當體貼消 費者的心意喔！

15. 告示牌的設計相當顯眼，讓人一目瞭然。

16. 海報擁有相當的親和力，使消費者有賓至如歸的感受喔！

18. 海報使用ＰＰ板並垂吊的方式，使其商場更多變化喔！

17. 區域告示海報應力求簡單明瞭、且設於明顯處。

19. 提醒消費者促銷方案的活動辦法，也是手繪海報的工作之一。

20. 手繪海報在會場佈置中，佔有相當重要的一席之地

21. 各式的技法使手繪海報有更活潑的感覺喔！

文鼎秋季促銷

依然使用健康與明亮的黃色與紫色、粉紅色、黑色為主色系,來做秋天的感受,再加上以插圖為底的圖案讓人更有秋天感喔!

1. 櫥窗的設計上既符合秋天的感覺且具活潑健康感喔

2. 吊牌的配置可相互錯開張貼,外框上也可做變化,此效果更好喔!

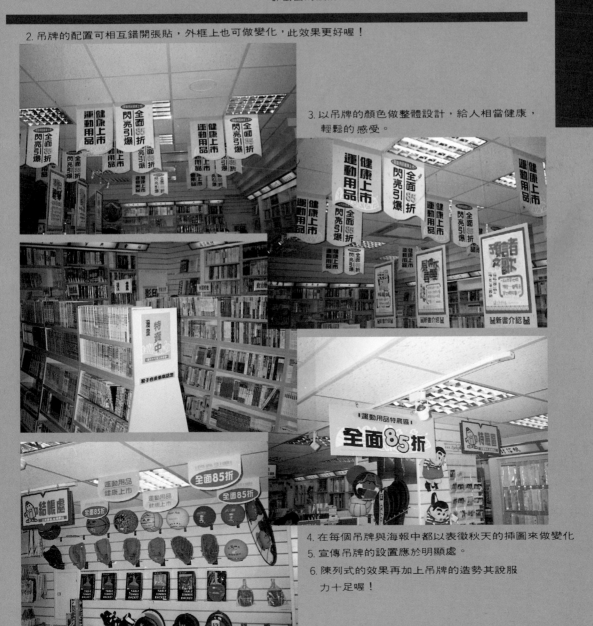

3. 以吊牌的顏色做整體設計,給人相當健康、輕鬆的感受。

4. 在每個吊牌與海報中都以表徵秋天的插圖來做變化

5. 宣傳吊牌的設置應於明顯處。

6. 陳列式的效果再加上吊牌的造勢其說服力十足喔!

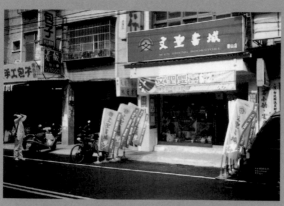

文聖雙喜

以紅、黑、灰、藍、白、黃為主色系，〝文聖雙喜〞來表兩家書局同時開幕，象徵圖案以商標來做推廣活動，故其效果也不錯。

1. 配合此店風格做系列性的設計與搭配使其整體性十足。

2. 帆布條的宣傳效果也應依本店風格做相互搭配來營造氣勢喔！

4. 加上宣傳旗幟的造勢，擁有強力宣傳效果。

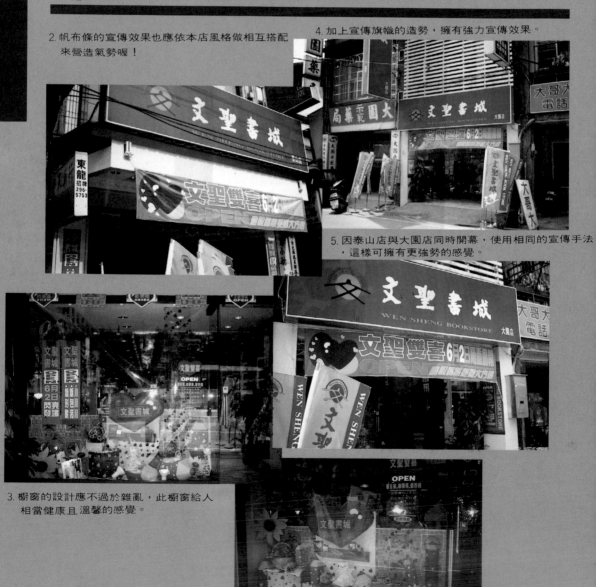

5. 因泰山店與大園店同時開幕，使用相同的宣傳手法，這樣可擁有更強勢的感覺。

3. 櫥窗的設計應不過於雜亂，此櫥窗給人相當健康且溫馨的感覺。

6. 櫥窗的配置再加上玻璃卡典的使用其效果更佳。

7. DM的設計上整體感應與店內相輔相成,印刷製品屬
 於大量製造,它為促銷活動中不可或缺的利器之一
 。
8. 9. 10. 11. 書籤的設計上,擁有不同款式的變化,使
 消費者有高度的興趣收集,不同款式有不同文案不
 同的插圖,讓一切的設計搭配上求更多元化。

12. 邀請卡的設計,應具有形象的推銷與大方的設計感
 ,給人有倍受尊重的感覺。

13. 對外海報看板的設置位於櫥窗與吊牌旁，可營造出
更紮實的感覺。

14. 宣傳旗幟的設計也與店格有相輔相成的
互應效果。

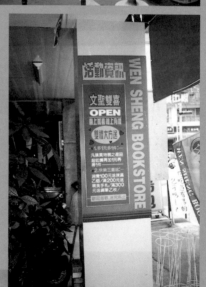

15. 看板是由PP板製作，故海報的張
貼可重覆使用且不易損壞。

16. 在看板上也是同樣的設計，擁有
高級感使其店格提升許多。

17. 對外宣傳海報的配色給人相當
強眼的感覺。

18. 櫥窗的設計擺置上應充實且豐富化，但不可過於雜
　　亂喔！

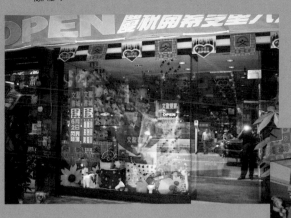

19. 應擁有多家連鎖店故吊牌的製作是印刷製成，
　　量多氣勢跟著也很容易營造出來。

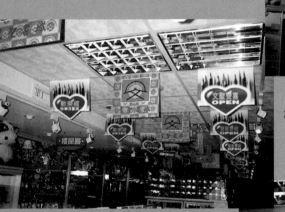

20. 吊牌的設計上也在推廣本店的形象，眞是一舉數得
　　策略喔！

21. 整個賣場的吊牌配置，也是營造氣勢中相當
　　重要的 細節。

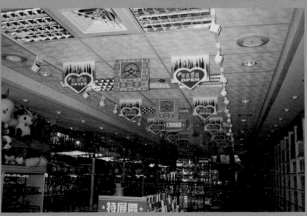

22. 整個賣場因吊牌的配置與格局做配合，使其氣勢感十足。

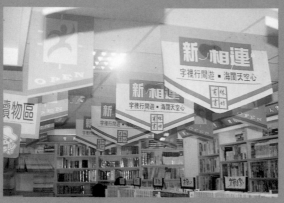

甫林開幕

　　以黃、綠、粉紅、黑、白為標準色讓人有輕鬆的感覺，以〝新❤相連〞字圖融合來做主標題給人更親切感，以商標做形象的推廣。

1. 以跑類似色的方法，與店格來作一系列的搭配，使其氣勢十足。

2. 形象促銷海報再加上裝飾物品，使其活絡感加劇喔

3. 整場的規劃佈置應考量裝潢格局，來營造最強的效果。

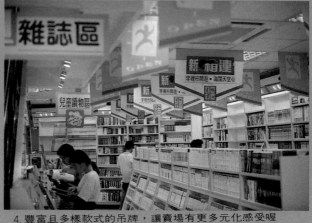

4. 豐富且多樣款式的吊牌，讓賣場有更多元化感受喔

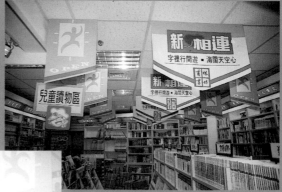

5. 吊牌中的主標題設計以字圖融合來做變化，給人更 親切的感受喔！

6. 區域告示牌與室內吊牌，輔助吊牌做佈置搭配，擁有十足的氣勢喔！

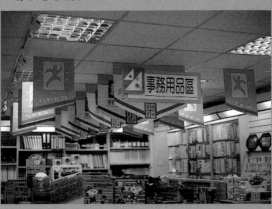

7. 整體室內佈置，以海報吊牌、室內吊牌再加上推銷小海報其整體系列感十足喔！

8. 在結帳處做區域告示牌，與活動海報看板，使其櫃台更充實，更豐富化。

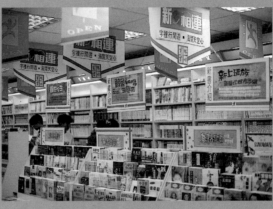

9. 區域告示設計再加上貼切的插圖，使其更具實用性

10. 每個區域擁有屬於自己的告示牌，且插圖也隨著不同地點擁有不同的變化。

11. 促銷海報的設計，必需強力且強眼清楚喔！

12. 促銷的佈置，雖要營造氣氛，但不可過於雜亂，應
　　讓人能夠享受其中的感受喔！
13. 大型的海報製作上，應注意配置地點，否則效果將
　　會大大折扣喔！
14. 海報看板再加上區域指示牌搭配後使其更紮實。

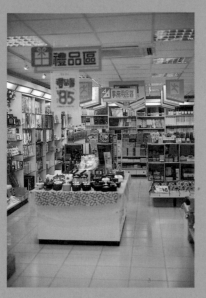

15. 在促銷吊牌上使用手寫海報，感受更活潑。
16. 垂吊式吊牌的會場效果是相當紮實，豐富的。
17. 手寫海報擁有製造趣味感的十足的魅力喔！

18. 垂吊式海報吊牌也可在形象促銷中下功夫，使其一
舉兩得。

19. 變體字使得海報內容各別具風格且吸引人。

20. 使用垂吊式吊牌，垂吊法可用釣魚線與迴紋針，擇
一使用感受各有不同喔。

21-23立體POP帶給人更親切，更清楚的感受喔！

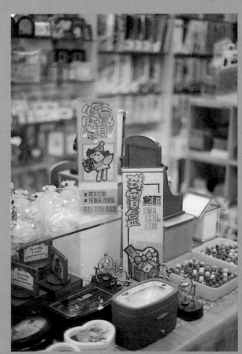

24-26立體POP所設置的地方，不一定限定於只在櫃台
，可在各個區域設立，增加賣場熱鬧感喔！

27. 訊息大型看板，設計上也與其他海報跑同系列整體
性的感覺喔！

28. 小型區域告示牌使用手寫變體字給人活潑的視覺享
 受喔！

29. 立體POP的製作上應盡量考量它的親和感且不給消費者的視覺壓力才是。

30. 海報製作完成後可加上賽璐片，其精緻感加強且又 可保護其成品喔！

31. 在樓梯間設置貼心的告示海報，給消費者另一溫馨
 的感受喔！

文聖書局
〈黑白嘉年華〉

　　以聖誕節為主故使用黑白嘉年華為主標題，象徵圖案以聖誕節系列為主配色方面使用黃色、紅色、綠色、黑色較能代表耶誕的系列來跑標準色使其更整體感，因黑、白色為書店的色系，故依然使用之，以營造其同風格化。

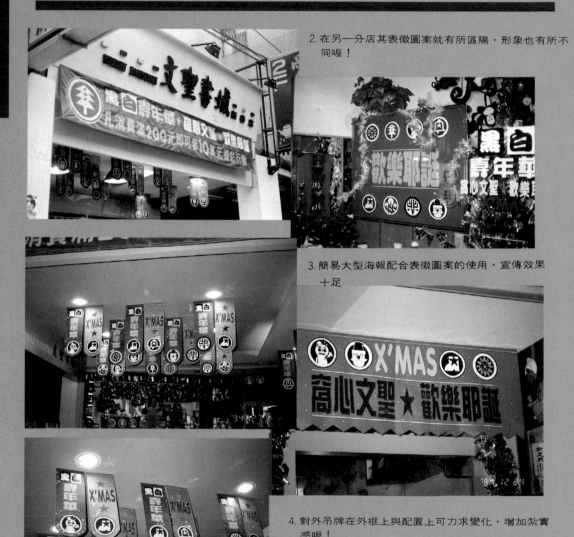

1. 使用帆布吊牌與店格相呼應，其氣勢無比喔！

2. 在另一分店其表徵圖案就有所區隔，形象也有所不同喔！

3. 簡易大型海報配合表徵圖案的使用，宣傳效果十足

4. 對外吊牌在外框上與配置上可力求變化，增加紮實感喔！
5. 長型吊牌也擁有帆布條的效果喔！
6. 對外吊牌加上插圖與噴刷的效果，更擁有耶誕的感覺喔！

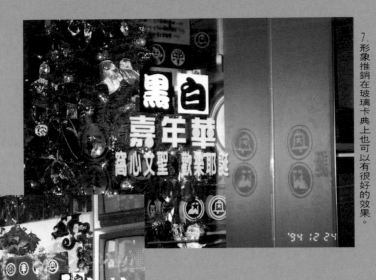

7. 形象推銷在玻璃卡典上也可以有很好的效果。

8. 井然有序與豐富化是櫥窗設計必備條件。

9. 室內吊牌上依然不忘形象推銷喔！

10. 戶外手寫海報可抓住路人的目光喔！

11. 長型海報設置於柱上其效果極佳。

12. 巨型海報吊牌其宣傳力十足。

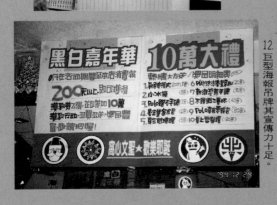

春天婚紗一〈夏天系列一築夢華會〉

以夏季為宣傳重點故在色系的選用上都是較為清涼冷色系如白色、藍色、紫色、綠色……等讓人擁有在夏季的舒適感受，表徵圖案中選用熱帶魚系列來代表夏天。主標題上以〝築夢華會〞來營造其熱絡感，使其店面佈置充實且豐富。讓消費者體會到在夏天結婚一點也不費事與麻煩。

1. 戶外立體吊牌與一系列的海報配置，紮實度相當不錯。

2. 利用展麗板做出層次感，豐富感十足。

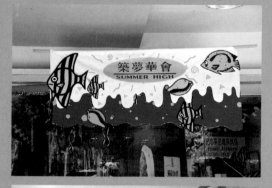

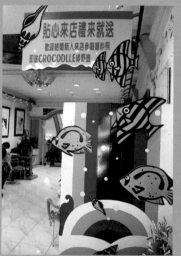

3. 展麗板做成插圖與海浪的層次其效果十足。

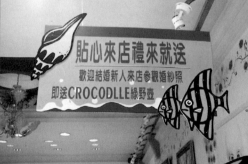

5. 展麗板的吊牌其精緻度很高喔！

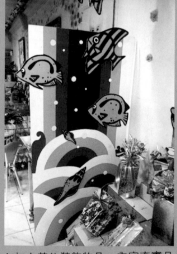

4. 加上其他裝飾物品，內容充實且具高級感。

6. 要素的協調搭配可讓環境不過於單調。

7. 相片式立體POP是消費者最好親近的促銷手法之一

9. 大型海報的製作應與整體系列的設計跑相同感受。　　8. 立體POP精小可愛，讓人親切且精緻喔！

10. 海報與裝飾品相互呼應，讓人
　　深感不單調。

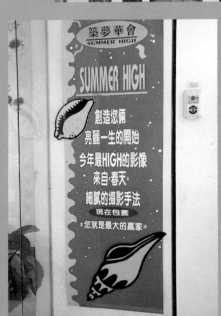

11. 長型海報的設計應豐富且紮實！

12. 在海報上作各種的點綴使其紮實度更強。

春天婚紗〈春天系列—迎接春天〉

以春天為宣傳重點在主題方面選用〝迎接春天〞來達到其宣傳效果，春天給人很溫馨且美好的印象，故用在婚紗業是再好不過的。溫和的色系來表示春天的美好事物，表徵圖案也以蝴蝶和花朵來代表春天的到來可以給人美好希望與未來，故此主題相當有它的意義存在。

1. 一系列的配置需與裝潢和店格做最協調的佈置，效果更佳。

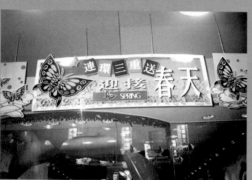

2. 對外大型吊牌使用展麗板製成再配合賽璐片，使成一個相當精緻的吊牌。

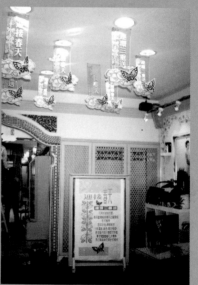

4. 看板海報也應與其它做一系列的設計感。

3. 玻璃卡典是形象推銷中的強力途徑。

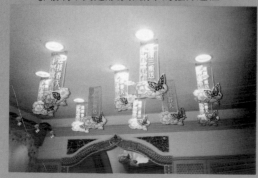

6. 配置法應使環境更充實化，故錯開張貼。

5. 室內吊牌製作上使用賽璐片與表徵圖案配合其精緻度十足。

7. 加上另一式海報吊牌，張貼法也應與格局做配合。

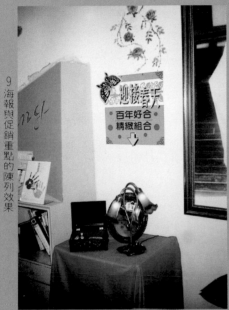

9. 海報與促銷重點的陳列效果

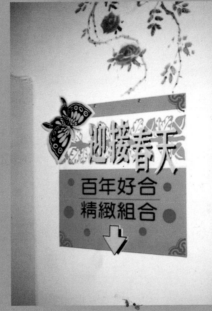

10. 對外海報使用明亮的顏色，其效果相當強眼喔！

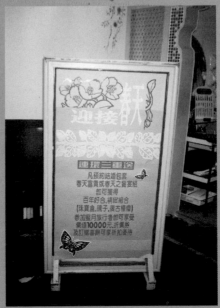

11. 海報看板除了訊息傳達外亦可當作美觀的屏風。　12. 與另一看板做同系列但不同款式的變化。

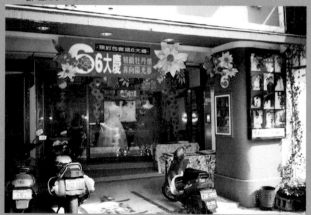

寫真心情婚紗—〈週年慶系列—66大慶〉

寫真心情婚紗的週年慶促銷活動以〝66大慶〞為主題最主要原因為6週年週年慶且以66來表吉利故選用此標題。在標準色上選用代表喜事且鮮亮的紅、黃、藍、白、黑，故能使賣場氣氛達到最熱絡，在氣氛的營造上也製作人造花來造勢，這也是相當好的手法喔！

1. 整體規劃應考量其店格，消費群、賣場之屬性，才能使整個賣場之佈置，達到最完美的地步。

2. 在帆布吊牌加上人造花作搭配效果更溫馨喔！

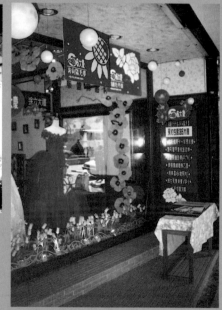

4. 除了室外吊牌外再加上對外海報與其它裝飾品的點綴其會場變的相當豐富。

3. 室外吊牌使用展麗板與卡典配合精緻感十足。

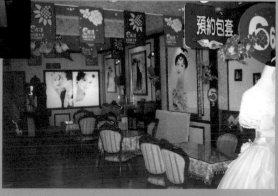

5. 室內吊牌擁有兩種款式做相互搭配呼應其紮實度很強力喔！

6. 使用牡丹花與太陽花的插圖，使其擁有一系列之設計感。

7. 室外吊牌除了傳達週年慶的訊息外，也在形象的推銷中做了很多的實力的展現。

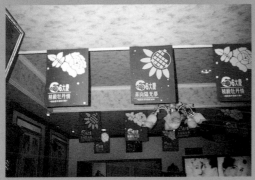

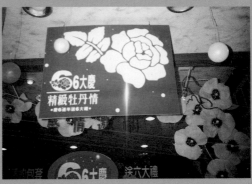

8. 人造的牡丹花用來作環境的搭配，使其環境美化很多。

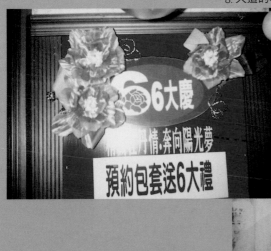

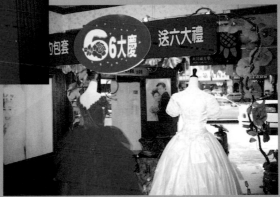

9. 垂吊式櫥窗吊牌在氣氛的營造上，擁有雄厚的實力喔！

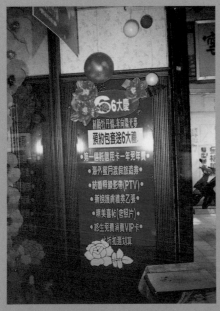

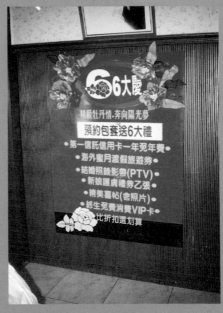

10. 形象的推銷在宣傳中是必需的。

11. 大型海報加上人造花的點綴裝飾，內容紮實。

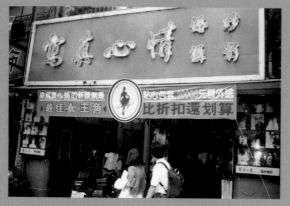

1. 帆布條配合招牌店格，宣傳力相當十足。

寫真心情婚紗—〈促銷系列—最佳女主角〉

因婚禮是女孩子一生中最重要的慶典，所以以〝最佳女主角〞為訴求之主題使消費者感到備受尊重的禮遇，在標準色方面，配合店格使用綠、粉紅、藍色來搭配，使其宣傳力再度升級。而表徵圖案也以窈窕淑女來表明訴求之重點喔！故此家氣勢也十足讓人有貼心受寵感呢！

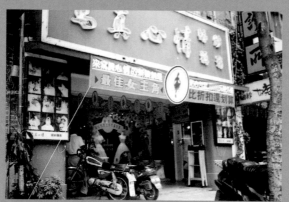

2. 一整家賣場的搭配不能讓人感到壓迫感喔！

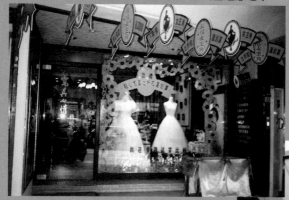

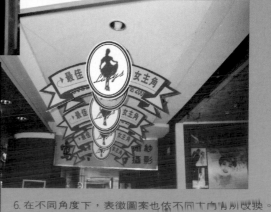

3. 室外吊牌加上櫥窗的佈置充實感很豐富。

5. 配置的方法應考量其裝潢格局，讓它發揮至最好功能。

6. 在不同角度下，表徵圖案也依不同方向而別變換。

4. 使用一種款式的室外吊牌做其賣場更多元化喔！

7. 室外吊牌在形象推銷中，扮演重要角色喔！

8. 室外吊牌垂吊方式很多種，釣魚線的方法也是相當有效益的。

10. 搭配後擁有同系列的整體感喔！

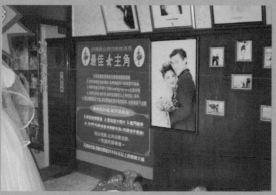

9. 大型促銷海報擁有強力宣傳效果。

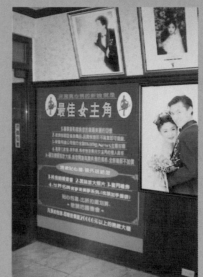

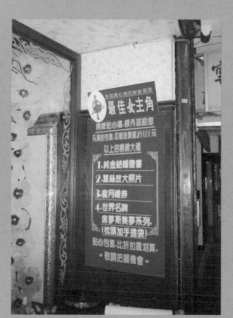

11. 促銷對外長型海報製作上應力求大方與整體感。

12. 垂吊方式可使用釣魚線搭配。

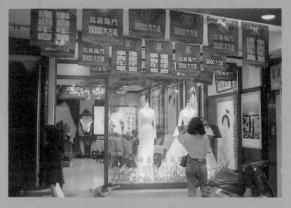

寫眞心情婚紗—〈週年慶系列—雙喜臨門〉

　　適逢週年慶故使用〝雙喜臨門〞來做主題宣傳，來使賣場更活絡，以店格為主，標準色使用綠色、紅色、白色、金色等使其感受更氣派、更紮實。而表徵圖案以雙喜的心形圖案來做形象的推廣。一系列且紮實的設計擁有其宣傳力，在此規劃中使用塑膠布來做吊牌，效果強力且使用期限提高很多喔！

1. 使用多量的塑膠室外吊牌，氣勢與紮實度提升至最高點。

2. 長形室外吊牌加上左右二幅小吊牌作呼應，使其更紮實且整體化。

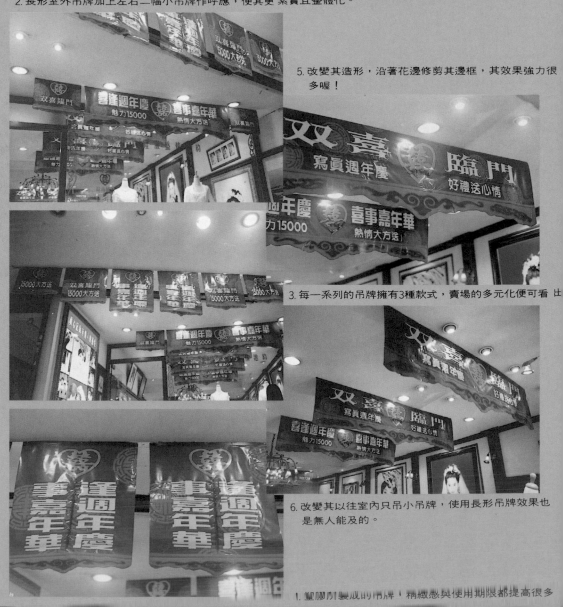

5. 改變其造形，沿著花邊修剪其邊框，其效果強力很多喔！

3. 每一系列的吊牌擁有3種款式，賣場的多元化便可看出。

6. 改變其以往室內只吊小吊牌，使用長形吊牌效果也是無人能及的。

1. 塑膠布製成的吊牌，精緻感與使用期限都提高很多

7.8. 塑膠吊牌加上燈光的照射，精緻感十足。

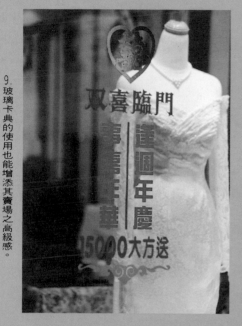

9. 玻璃卡典的使用也能增添其賣場之高級感。

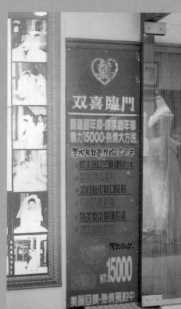

10. 長型對外海報親和力與宣傳力都很不錯喔！

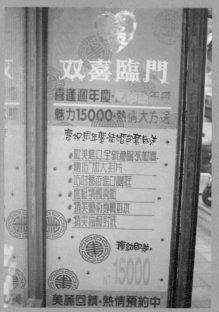

11. 對外海報之設計皆跑同系列使其整體感更夠喔！

12. 海報的製作也可作壓印的技法，使其海報更是美化

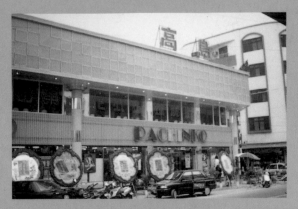

高島柏青哥—〈開幕誌慶促銷活動〉

以〝高島歡樂派〞為主標題！讓人對此擁有健康、快樂的形象，且以喜慶的顏色表慶祝其開幕日，以紅、黃、白、藍、綠來搭配使用使其賣場更活絡化，而表徵圖案以日式的怪人娃娃來做形象的推銷，使其親切感加劇喔！

1. 外場的佈置除了一系列的規劃佈置外，花圈的使用也是氣勢營造的好方法之一。

2. 除了同系列不同款式呼應外，形象推銷、外框造形上也可做更進一級的設計。

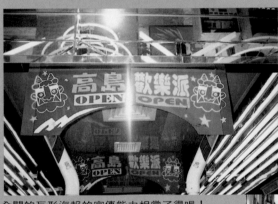

3. 依格局做配置的改量，張貼出最好之效果。

4. 五全開的巨形海報的宣傳能力相當了得喔！

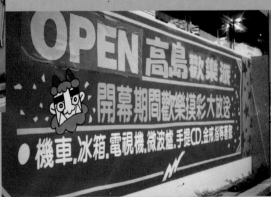

5. 巨型對外海報，設計上在編排上求變化，別有另一感受。

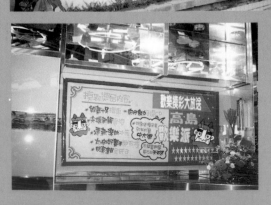

6. 手寫海報擁有其趣味感喔！

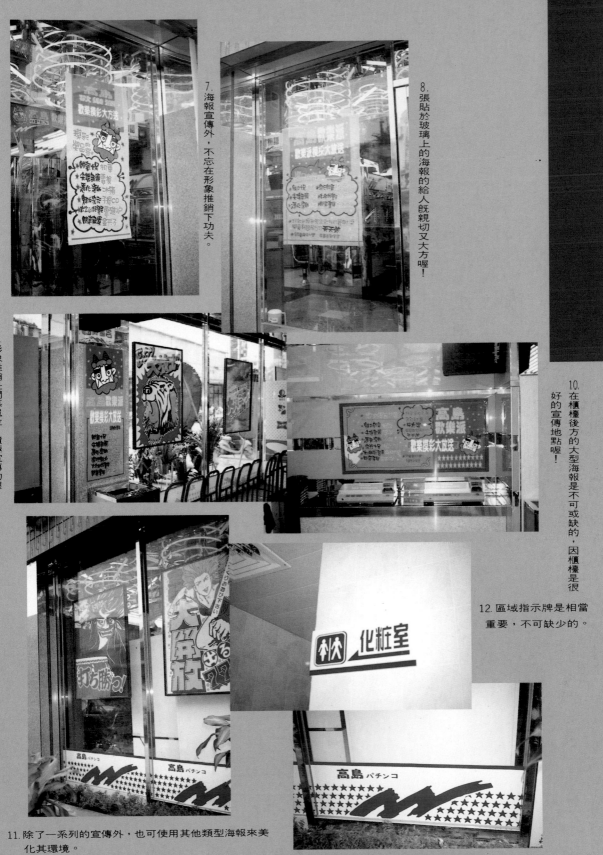

7. 海報宣傳外，不忘在形象推銷下功夫。

8. 張貼於玻璃上的海報的給人既親切又大方喔！

9. 形象推銷是開幕單位，積極宣傳的喔！

10. 在櫃檯後方的大型海報是不可或缺的，因櫃檯是很好的宣傳地點喔！

12. 區域指示牌是相當重要，不可缺少的。

11. 除了一系列的宣傳外，也可使用其他類型海報來美化其環境。

13. 對外的形象推銷玻璃卡典也是形象建立的好方法之一喔！

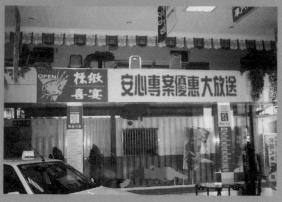

標緻汽車一〈促銷方案—標緻喜宴〉

以號召本廠車子回娘家故以〝標緻喜宴〞為訴求主題，使其賣場更活絡化，更有親切感。標準色中以藍、黃、橙、紅、白等為主，並搭配使用，在藍、白、黃色的搭配下更有其高級感。而表徵圖案依然使用自己的商標來做促銷的宣傳。

1. 超大型海報與帆布條的功效是相當強力的，且意義也是相同的。

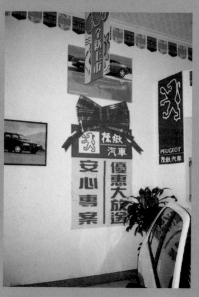

2. 形象推銷海報給人很親切之感覺。

3. 長型價目海報使用壓色塊法，感覺相當高級。

5. 使用長形形象吊牌做造勢是很好的策略喔。

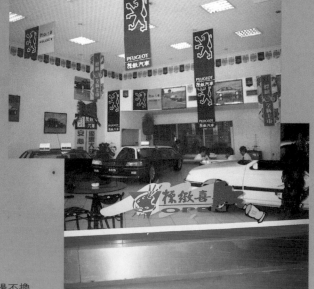

4. 長型價目海報做兩種款式皆是跑同系列、換場不換藥。

6. 玻璃卡典除了形象推銷外，也可做整場的整合動作，使其紮實度更足喔！

金祥寶銀樓—〈母親節促銷—非常日子〉

金祥寶銀樓以母親節來做促銷活動以〝非常日子〞來做訴求的主題來大家注意到這重要的日子。以紅色與黃色為主要的標準色來做搭配讓人感到喜事的到來，使消費者提高注意力加深印象。象徵圖案以母親、花來表徵此節日感覺更貼切喔！

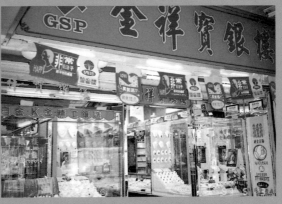

1. 一系列吊牌的設計皆使用象徵圖案，讓賣場更活絡化。

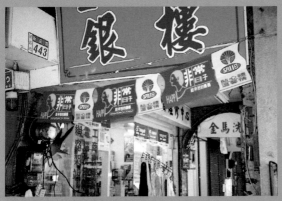

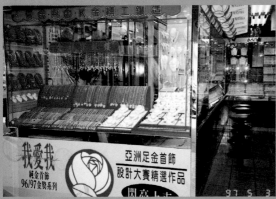

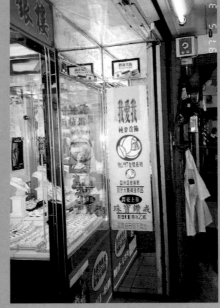

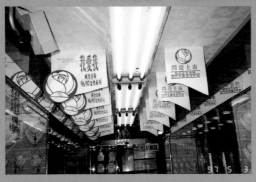

2. 吊牌的吊法可做變化，呈現出另一種感覺喔！

3. 在產品櫥窗前，做推銷海報效果更是強力。

4. 以黃色做主要色系，給人健康與協調的感覺喔！

5. 海報的製作應考量配置地點，使其協調度達至最高

6. 室內吊牌應考量格局與造形的搭配協調性。

183

彭添富競選規劃—

　　競選POP的規劃範圍相當廣泛，無論在形象的推銷上、政見的發表上、環境的佈置上、氣勢的營造上都是相當重要的，其標準色以綠、黃、白、橙來做搭配使用之感覺較健康、清新且熱絡，所以競選活動的規劃其整體性必需十足喔

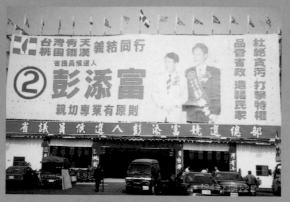

1. 在對外方面超巨型的帆布條，宣傳能力是無人能及的，加上其他的宣傳造勢，效果相當具威力的。

2. 環境的佈置可利用各類看板與小吊旗做搭配求其整體感。

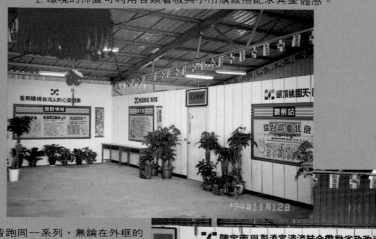

3. 訊息看板皆跑同一系列，無論在外框的設計上，或是色系的搭配上，給人相當有整體的感受。

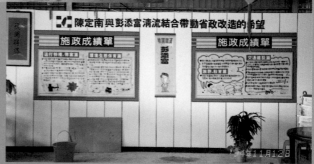

4. 手寫海報的製作雖較繁雜，但效果與卡典海報大為不同。　　5. 配上插圖與裝飾，感覺更活絡化。

6. 大型看板的製作上應讓人感覺沒有壓力，很願意輕鬆的去閱讀它。

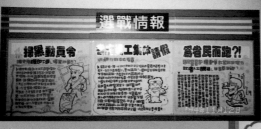

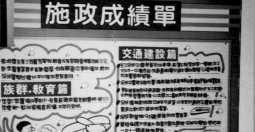

7. 在看板上皆製作形象推銷的動作，給人相當正面的效果。

8. 看板上的製作，做用卡典來設計，精緻度加強很多

9. 海報製作與配色與注意其紮實度與協調性。

10. 一系列的宣傳手法再加上標語的應用，強力宣傳看得見喔！

11. 標語擁有強力的親和力喔！

名家創意

設計

識別　包裝　海報

北星圖書
新形象
震憾出版

名家序文摘要

● 名家創意識別設計
陳木村先生（中華民國形象研究發展協會理事長）
這是一本用不同手法編排，真正屬於CI的書，可以感受到此書能讓讀者用不同的立場，不同的方向去了解CI的內涵。

● 名家創意包裝設計
陳永基先生（陳永基設計工作室負責人）
「消費者第一次是買你的包裝，第二次才是買你的產品」，所以現階段行銷策略、廣告以至包裝設計，就成為決定買賣勝負的關鍵。

● 名家創意海報設計
柯鴻圖先生（台灣印象海報設計聯誼會會長）
國內出版商願意陸續編輯推廣，闡揚本土化作品，提昇海報的設計地位，個人自是樂觀其成，並予高度肯定。

名家・創意系列 ❶

識別設計

——識別設計案例約140件
◎編輯部　編譯　◎定價：1200元

　　此書以不同的手法編排，更是實際、客觀的行動與立場規劃完成的CI書，使初學者、抑或是企業、執行者、設計師等，能以不同的立場，不同的方向去了解CI的內涵；也才有助於CI的導入，更有助於企業產生導入CI的功能。

名家・創意系列 ❷

包裝設計

——包裝案例作品約200件
◎編輯部　編譯　◎定價800元

　　就包裝設計而言，它是產品的代言人，所以成功的包裝設計，在外觀上除了可以吸引消費者引起購買慾望外，還可以立即產生購買的反應；本書中的包裝設計作品都符合了上述的要點，經由長期建立的形象和個性對產品賦予了新的生命。

名家・創意系列 ❸

海報設計

——海報設計作品約200幅
◎編輯部　編譯　◎定價：800元

　　在邁入已開發國家之林，「台灣形象」給外人的感覺卻是不佳的，經由一系列的「台灣形象」海報設計，陸續出現於歐美各諸國中，為台灣掙得了不少的形象，也開啟了台灣海報設計新紀元。全書分理論篇與海報設計精選，包括社會海報、商業海報、公益海報、藝文海報等，實為近年來台灣海報設計發展的代表。

企業識別設計

Corporate Indentification System

新形象出版事業有限公司

創新突破・永不休止　　　　　　　　　　定價450元

新形象出版事業有限公司
北縣中和市中和路322號8F之1／TEL：(02)920-7133／FAX：(02)929-0713／郵撥：0510716-5 陳偉賢

總代理／北星圖書公司
北縣永和市中正路391巷2號8F／TEL：(02)922-9000／FAX：(02)922-9041／郵撥：0544500-7 北星圖書帳戶
門市部：台北縣永和市中正路498號／TEL：(02)928-3810

北星信譽推薦・必備教學好書

日本美術學員的最佳教材

INTRODUCTION TO PENCIL TECHNIQUES
鉛筆畫技法

定價／350元

INTRODUCTION TO PASTEL DRAWING
粉彩筆畫技法

定價／450元

INTRODUCTION TO DRAWING WITH PEN & COLOR INK
沾水筆・彩色墨水技法

定價／450元

INTRODUCTION TO BOTANICAL ART TECHNIQUES
ボタニカルアート
野外寫生技法

定價／400元

INTRODUCTION TO EXPRESSING TEXTURES IN OIL PAINTING
油畫質感表現技法

定價／450元

循序漸進的藝術學園；美術繪畫叢書

實用繪畫範本

定價／450元

粉彩畫技法

定價／450元

油畫基礎畫法

定價／450元

水彩技法圖解

定價／450元

最佳工具書

・本書內容有標準大綱編字、基礎素
描構成、作品參考等三大類；並可
銜接平面設計課程，是從事美術、
設計類科學生最佳的工具書。
編著／葉田園　定價／350元

精緻手繪POP叢書目錄

POINT OF
PURCHASE

POP 海報秘笈

（店頭海報篇）

定價：500元

出 版 者：新形象出版事業有限公司

負 責 人：陳偉賢

地　　址：台北縣中和市中和路322號8Ｆ之1

電　　話：29207133・29278446

Ｆ Ａ Ｘ：29290713

編 著 者：簡仁吉

發 行 人：顏義勇

總 策 劃：陳偉昭

美術設計：黃翰寶、李佳穎、沈美如

美術企劃：黃翰寶、李佳穎、沈美如

總 代 理：北星圖書事業股份有限公司

地　　址：永和市中正路462號5F

門　　市：北星圖書事業股份有限公司

地　　址：永和中正路498號

電　　話：29229000（代表）

Ｆ Ａ Ｘ：29229041

郵　　撥：0544500-7北星圖書帳戶

印 刷 所：皇甫彩藝印刷股份有限公司

行政院新聞局出版事業登記證／局版台業字第3928號

經濟部公司執／76建三辛字第21473號

西元1999年5月　第一版第一刷

國家圖書館出版品預行編目資料

POP 海報秘笈。店頭海報篇／簡仁吉編著。
　--第一版。--臺北縣中和市：新形象，
　1998〔民87〕
　　面：　　公分。--（紙卡系列）
　ISBN 957-9679-45-2（平裝）

　1.美術工藝 - 設計　　2.海報 - 設計

964　　　　　　　　　　　　　　　87014288